浙江省高职院校"十四五"重点教材建设项目

国家职业教育会展策划与管理专业教学资源库指定教材
浙江省高水平专业群（会展策划与管理专业群）建设项目
校企合作新形态教材

会展视觉设计

主　编 ◎ 吕玉龙　张　弛　张　全
副主编 ◎ 何思颖　夏宁宁　唐　银　斯李光
参　编 ◎ 史清峰　沈　玥　尹文艳　沈　飞
　　　　张力宇　沈鸿泉

清华大学出版社
北　京

内容简介

本书以"项目"为引领，以工作任务为主线，以职业能力培养为依据，融入行业理念、融通岗位需求、融合数字技术，旨在培养学习者创意思维、创新意识。本书共分五个项目，主要包括初识会展视觉设计、会展平面印刷设计、会展招贴设计与制作、会展视觉识别系统设计、主题会展精装画册装帧制作等内容。每个项目都有思维导图、情境导入、相关知识，帮助学习者更加快速、有效地了解会展视觉设计的基本知识，熟悉会展视觉设计的一般原理与技巧，掌握会展工作实践中所面临视觉设计问题的解决方法，提升学习者适应岗位需求的能力。

本书将为广大读者，特别是会展相关专业的本专科学生、会展视觉设计领域的从业者和研究者，提供一本全面且深入的指导用书，帮助他们提升职业适应能力，更好地应对会展行业的挑战与机遇。

本书封面贴有清华大学出版社防伪标签，无标签者不得销售。
版权所有，侵权必究。举报：010-62782989，beiqinquan@tup.tsinghua.edu.cn。

图书在版编目（CIP）数据

会展视觉设计 / 吕玉龙，张弛，张全主编. —北京：清华大学出版社，2024.6
ISBN 978-7-302-65065-2

Ⅰ.①会… Ⅱ.①吕…②张…③张… Ⅲ.①展览会—视觉设计 Ⅳ.①J525.1

中国国家版本馆 CIP 数据核字（2023）第 233671 号

责任编辑：徐永杰
封面设计：汉风唐韵
责任校对：王荣静
责任印制：刘海龙

出版发行：清华大学出版社
网　　址：https://www.tup.com.cn，https://www.wqxuetang.com
地　　址：北京清华大学学研大厦 A 座　邮　编：100084
社 总 机：010-83470000　邮　购：010-62786544
投稿与读者服务：010-62776969，c-service@tup.tsinghua.edu.cn
质量反馈：010-62772015，zhiliang@tup.tsinghua.edu.cn

印 装 者：三河市铭诚印务有限公司
经　　销：全国新华书店
开　　本：185mm×260mm　印　张：11　字　数：227 千字
版　　次：2024 年 6 月第 1 版　印　次：2024 年 6 月第 1 次印刷
定　　价：69.80 元

产品编号：101744-01

前 言

会展视觉设计

 会展业是以举办各种会议和展览活动为核心，集商品展示交易、科学技术交流、文化娱乐旅游于一体的现代服务行业，包含展览、会议、旅游、节庆、赛事等多种业态，是构建现代市场体系和开放型经济体系的重要平台。在促进产业发展、拉动市场消费、扩大对外开放、提升城市美誉度等方面发挥着重要作用。

 党的二十大报告提出，要"构建优质高效的服务业新体系，推动现代服务业同先进制造业、现代农业深度融合"。会展业作为现代服务业的重要组成部分，是现代区域经济的"助推器"，也是衡量区域开放度、经济活力和发展潜力的重要标志之一。随着会展业的快速发展，未来会展人才培养质量将成为高校发展的核心竞争力，因此落实产教融合、深化校企合作、创新人才培养模式、大力培养技术技能人才，正是职业教育的重要任务。

 本书正是在这样的背景下，依托会展产业发展需求，以会展视觉设计职业岗位就业为导向，为学习和从事会展视觉设计的专业人士量身打造的新形态教材。本书内容全面、系统，旨在让读者了解会展视觉设计的基本知识和技巧，掌握解决工作实践中所面临各种会展平面视觉设计问题的方法，旨在培养学生的综合素质和创新能力，提高其在会展视觉设计领域的专业能力和竞争力。

 本书注重理论与实践相结合，以项目任务为引领，以工作任务为主线，以职业能力培养为依据，将相关知识、技能、素质、思政教学目标融入实践性项目之中，着重培养读者的创新意识、平面设计能力、表现能力和沟通能力，帮助读者达到相关职业岗位的基本要求，以提升读者的职业竞争力。

 本书是浙江省高职院校"十四五"重点教材建设项目、国家职业教育会展策划与管理专业教学资源库配套教材、浙江省高水平专业群（会展策划与管理专业群）建设项目系列教材之一，也是与浙江新纪元展览有限公司、浙江时代国际展览服务有限公司、浙江易启莱朗顿教育科技有限公司等多家企业共同开发的校企合作新形态教材。本书在编写过程中得到了浙江省会展学会、长三角洲城市经济协调会会展专业委员会、

浙江省东方会展产业研究院、长沙商贸旅游职业技术学院等业界专家学者和同行的支持与帮助，在此向他们表示深深的感谢。

 本书的出版离不开清华大学出版社编辑的辛勤劳动与耐心指导，在此表示衷心的感谢。由于水平所限，书中难免有不足之处，希望广大读者能够提出宝贵意见和建议，帮助我们进一步改进和完善本书，为行业发展和读者服务作出更大的贡献。

<div style="text-align:right">吕玉龙
2023 年 4 月</div>

国家职业教育会展策划与管理专业教学资源库平台"会展视觉设计"课程入口

会展视觉设计

目 录

项目一 初识会展视觉设计 …………………………………… 1
- 一、会展视觉设计概述 …………………………………… 3
- 二、会展视觉设计的历史与发展 ………………………… 6
- 三、会展视觉设计的功能与任务 ………………………… 6
- 四、会展视觉设计的内容 ………………………………… 9
- 五、会展视觉设计的要素与特征 ………………………… 12
- 六、国内优秀会展视觉设计案例赏析 …………………… 17

项目二 会展平面印刷设计 …………………………………… 28
- 一、会展平面印刷设计概述 ……………………………… 30
- 二、会展平面印刷设计的要求和特点 …………………… 35
- 三、会展平面印刷设计的原则 …………………………… 39
- 四、会展宣传册设计 ……………………………………… 43

项目三 会展招贴设计与制作 ………………………………… 54
- 一、会展招贴概述 ………………………………………… 56
- 二、会展招贴设计的特点与原则 ………………………… 56
- 三、会展招贴的种类及功能 ……………………………… 61
- 四、会展招贴的版式构成要素 …………………………… 62
- 五、会展招贴设计与制作步骤 …………………………… 63

项目四　会展视觉识别系统设计 …… 77

任务 4-1　会展标志设计 …… 78
一、会展视觉识别系统设计概述 …… 79
二、会展标志设计概述 …… 81

任务 4-2　会展 VI 基础要素系统设计 …… 106
一、会展标志释义 …… 108
二、会展标志标准制图 …… 108
三、会展标准字体 …… 111
四、会展标志的标准色 …… 114
五、会展吉祥物 …… 116
六、会展辅助图形 …… 120
七、基本要素组合规范 …… 121
八、会展标识符号系统设计 …… 122

任务 4-3　会展 VI 应用要素系统设计 …… 134
一、应用要素系统基本特点与设计原则 …… 136
二、应用要素系统设计的基本功能 …… 137
三、应用要素系统的基本要素 …… 137

项目五　主题会展精装画册装帧制作 …… 152
一、会展画册装帧设计概述 …… 154
二、精装画册装帧类型与工艺 …… 157
三、精装画册装帧材料 …… 158
四、精装书壳的结构与装帧流程 …… 162

参考文献 …… 168
后记 …… 169

项目一
初识会展视觉设计

 本项目有助于学生了解会展视觉设计在各类会议、展览、博览会、运动会等活动中的重要作用。通过对会展视觉设计的学习，学生可掌握会展视觉设计的概念、功能、任务、要素和特征。本项目将通过案例教学法，让学生了解优秀会展视觉设计典型作品中的设计风格和构思技巧，并从中体会中国传统理念和文化元素，在会展视觉设计中的艺术魅力和文化价值；借助项目教学法，本项目让学生明确主题会展视觉设计的基本流程，培养学生团队协作意识，为后续项目任务的推进奠定基础。

 项目提要

 本项目以课题小组为单位，在组长带领下，通过大量调研和研讨，确定一个具有地方特色的会展活动，作为小组贯穿本门课程的项目主题，以分工协作的形式，完成会展活动背景资料收集与整理，并制订会展活动视觉设计策划方案。

 项目目标

素质目标
1. 具有良好的交流与沟通能力。
2. 具备较强的吃苦耐劳品质。
3. 具备较强的团队协作意识。

知识目标
1. 初识会展视觉设计的基本概念。
2. 熟悉会展视觉设计的基本方法。
3. 掌握会展视觉设计的基本流程。

技能目标

1. 了解会展视觉设计文案撰写方法。
2. 熟悉会展活动策划流程。
3. 提升创造性思维和独立的创意构思能力。

思政目标

1. 树立正确的价值观,弘扬工匠精神。
2. 传承中国传统文化,增强文化自信。
3. 培养团队协作精神,提升职业素养。

 项目思维导图

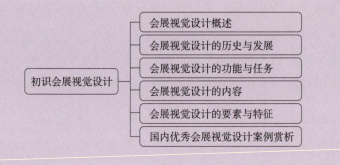

 建议学时

8学时。

 情境导入

　　小沈同学被刘老师安排到一家会展公司参与社会实践,他与企业人员一起参加了一次农特产品博览会,他特别庆幸自己负责的展位是一个人流量最大的位置,但是却一直没有吸引到足够的观众,效果十分不理想。小沈同学十分困惑,不知道是哪里出了问题,当看到刘老师来到现场探望时,他迫不及待地把自己的疑惑告诉了老师,并寻求老师的帮助。刘老师围绕展位转了一圈后告诉小沈同学,是这个展位的视觉设计出了问题,与周围其他展位相比,你负责的这个展位区域内视觉设计中图形、文字、色彩等元素的组合,缺乏独具匠心的设计感,视觉冲击力不强,很难吸引观众的注意。刘老师告诉他,不用担心,近期马上要学习会展视觉设计概述,到时就知道问题的根源在哪里了。

相关知识

一、会展视觉设计概述

（一）会展视觉设计的概念

会展视觉设计是指为展览或活动的场地和环境进行视觉形象设计的过程，目的是通过创造视觉效果和氛围，吸引观众、展示展品和提升品牌形象。会展视觉设计广泛应用于各种展览、博览会、商业活动、文化活动、体育比赛等场合，其不仅是单纯的美术设计，还需要考虑到展览的整体氛围、空间布局、流线设计、展品陈列等多个方面，从而达到最佳的展示效果，如图1-1所示。

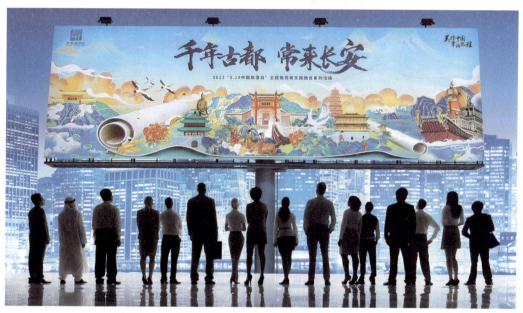

图1-1 "中国旅游日"主题周西安文旅融合活动海报

在进行会展视觉设计时，需要深入了解参展商的需求、品牌文化和目标受众，从而设计出符合其特色和审美的视觉作品。同时，会展视觉设计也需要考虑到会展活动的预算、展览场馆的规模和布局、场馆设备的支持等因素。好的会展视觉设计可以吸引参观者的注意，提升品牌曝光度和认知度，促进交流与合作。因此，会展视觉设计在现代商业活动中扮演着重要的角色。

（二）会展视觉设计的作用

会展视觉设计是一门综合的设计艺术，它是各类会展活动开展前的一个重要工序，也是各类会展活动的视觉展示，更是会展活动的补充。人是会展活动的主体，也是会

展视觉设计的核心，将会展开展时要传达的信息有效、舒适、准确地传达给观众和采购商，并在其接收信息的同时有一种美的享受。因此，可以简单地理解为，会展视觉设计是在会展的各种设计中，除了立体的展台、展示照明、展示道具等设计之外的一个重要环节，具有信息传达的重要作用，如图1-2所示。

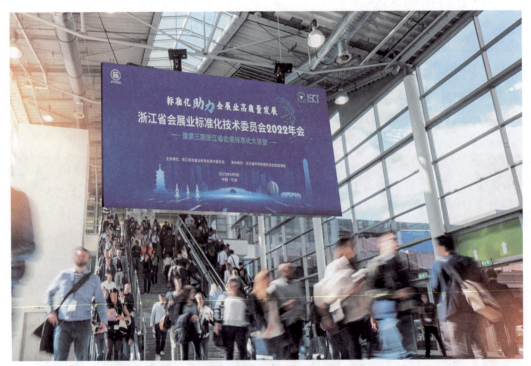

图1-2　浙江省会展业标准化技术委员会2022年会海报

随着经济和科技的发展，会展行业越来越重视会展视觉设计的作用和价值。会展视觉设计不仅仅是一种视觉传达工具，更是一种策略性的营销手段，在一定程度上可以影响会展受众对企业形象和品牌的认知，能够在激烈的市场竞争中为企业带来更多的商业价值。

（三）会展视觉设计的范畴

人们所感知的外部信息，主要是通过视觉通道到达人们心智的。因此，视觉是人们接收外部信息最重要的通道。众所周知，会展的视觉设计部分是企业形象的延伸，从展馆外的海报宣传到展馆内的视觉导航，以及展区的展板、产品手册都是视觉设计的范畴，如图1-3所示。

（四）会展视觉设计原理

随着会展业的发展，现代会展视觉设计更加强调个性化，注重整体形象的设计，突出会展活动的品牌形象，强调视觉冲击力，更多地趋向广告化。随着科技的发展，

图 1-3 教学数字化改革研讨会海报

现代会展视觉设计越来越多地运用了高科技产品，让参观者有更多的感官冲击力，如图 1-4 所示。

图 1-4 2017 年"金砖国家"领导人会晤会标

因此，会展视觉设计要从创意开始，同时表现形式也是不可忽视的，它是营销型展台恰到好处的补充。从一定程度上讲，会展视觉设计方案形式的新颖与否，直接关系到会展的最终展示效果。因此，设计师要从遵循美学的原则添加自己的创意，以恰当的视觉元素与展示形式来表达主题内容。

二、会展视觉设计的历史与发展

（一）会展视觉设计的历史

会展视觉设计的历史可以追溯到古代的展览和博览会。例如，公元前3世纪的中国就有"国朝博览会"和"明堂会"的活动，这些活动需要在场地和环境上进行装饰和布置。在欧洲，最早的博览会可以追溯到中世纪，其中最有名的就是文艺复兴时期的威尼斯嘉年华，这些活动也需要进行场地和环境的装饰与布置。

随着现代会展行业的崛起，会展视觉设计逐渐成为一个独立的职业领域。20世纪初，德国的包豪斯学派提倡将设计与工业、技术相结合，这也为会展视觉设计的现代化奠定了基础。20世纪中期以后，会展视觉设计在国际范围内迅速发展，特别是在美国和欧洲国家，会展视觉设计逐渐成为一个重要的创意产业和服务业。

（二）会展视觉设计职业前景

当前，随着科技和数字化的进步，会展视觉设计正在经历新一轮的革命和变革，中国会展业得到了快速发展，在未来也将极具发展潜力。在全球经济一体化和全球展览业的发展背景下，虚拟现实、增强现实、数字展示等技术正在改变会展视觉设计的方式和形式，这也为会展行业带来了更多的发展机遇和挑战。

中国国民经济的稳步发展将为中国展览业的发展提供稳定的基础；中国进出口贸易的发展将促进在华国际展览和出国展览的数量与发展速度；中国加入世界贸易组织将有助于提高中国展览业的整体水平，并有助于扩大展览业的市场规模；互联网和电子商务也为展览企业提供了有效的营销工具；各类大型会展的举行也需要一大批能独立设计并指导施工的会展设计人员。

因此，这种种机遇都提供给了会展设计人员展现个人才华的广阔舞台。

三、会展视觉设计的功能与任务

（一）会展视觉设计的功能

会展业是集商品展示交易、经济技术合作、科学文化交流为一体，兼具信息咨询、招商引资、交通运输、城市建设、商业贸易、旅游服务等多功能的一种新兴产业。会展活动能带动巨大的物流、人流、资金流、信息流，进而提升城市品位和知名度，推动经济社会的发展。因此，会展活动具有信息传播、形象宣传、沟通、发展与提高城

市知名度五个基本功能。

会展视觉设计是会展活动基本功能的组成部分，它主要体现在信息传播方面，包括会议信息、展览信息、展示的信息等，而且要通过传播为企业主带来利益。因此，会展视觉设计的功能包含两个方面。

1. 信息传播

会展视觉设计作为一种现代化的传媒方式，可以树立企业形象、推广企业产品，更可以树立城市形象、展示发展成果、弘扬文化艺术、促进经济建设、推动社会进步，如图1-5所示。

图1-5　第七届中国（杭州）县域会展创新发展大会

2. 形象宣传

随着社会经济不断发展、人们物质生活不断提高，注意力已成为知识经济时代的稀缺资源。各类大型会展活动的举办，正在演变为形象宣传的竞争。如：我国海南省琼海市的小岛博鳌，也因为亚洲论坛首届年会的举办，一举成名天下惊。

（二）会展视觉设计的任务

会展视觉设计是以一种视觉语言与人交流的艺术行为，它既把繁杂、纷乱、难懂的会展信息浓缩成在最短的时间内能够了解的功能性信息，同时又使设计作品本身含

有艺术性、哲理性和文化底蕴，引起受众的情感共鸣，并最终得到认同。这类设计承担了促进销售、指导消费、参与市场竞争、传播先进文化四个方面的主要任务，并主导着会展设计的各个方面，所以会展视觉设计的重要性可见一斑。

1. 促进销售

会展视觉设计的任务，首先是为商品、服务等的推销服务。因此，在商品展示的全过程中，运用视觉设计手段对商品的品牌和生产商品的企业等进行宣传，有利于在消费者心中建立起商品及企业的信誉，如图1-6所示。

2. 指导消费

会展视觉设计通过对商品信息的传播，帮助消费者了解商品，使消费者能根据自己的需要选择和购买商品，这就是指导消费。会展视觉设计可以向人们提供丰富的商品信息和服务信息，从而使人们能够及时获得自己所需要的商品和服务，如图1-7所示。

图1-6　广交会地方展区

图1-7　广交会服装展位

3. 参与市场竞争

市场竞争，是按照"优胜劣汰"的规律进行的。参展企业及商品要在市场竞争中取胜，必须提供物美价廉的商品或服务。同时，在当前市场环境中，企业要使自己的商品或服务在竞争中为广大消费者所知晓，使之具有影响力，就要依靠会展视觉设计的宣传，如图1-8所示。

4. 传播先进文化

会展视觉设计也是一种文化现象。它主要通过文艺的形式来传播信息；它为经济基础所决定，并反过来为经济基础服务。传播先进文化，是要在传统文化中取其精华，使会展信息传递更加得到受众的欢迎，使宣传的功能得到充分发挥，如图1-9所示。

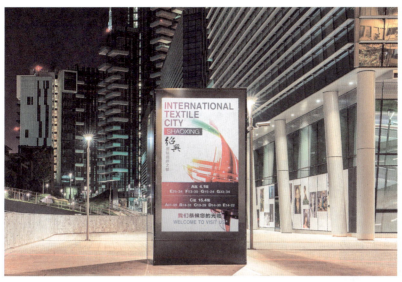

图1-8 广交会户外灯箱广告

图1-9 学术研讨会现场

四、会展视觉设计的内容

在各类会展活动举办过程中，会展视觉设计主要涉及展场内、展场外的平面设计内容。

（一）展场内的平面设计

展场内的平面设计主要包含商业会展标志与导视系统、图文平面设计、派送物品设计三个方面内容。

1. 商业会展标志与导视系统

对于中型以上的展台和展览，一般来说都需要具有导视系统，在功能上是让参观

者对展厅有全面的认识，方便参观查找，同时也是对于展示整体形象的宣传和活动气氛的渲染，增强观众对于整个展厅的印象。会展标志导视系统具有鲜明的视觉特征和广告效应，但要与会展的内容风格与展示手法具有一致性，如图1-10所示。

图1-10　会展导视系统

2. 图文平面设计

作为会展平面图文设计，它兼着几个任务：首先是内容的准确传达，其次是创造该展示所特有的视觉传达形式以完成展示的形象创造任务。它的特点有以下几个方面。

（1）图文设计不仅是简单意义上的版式设计，而且涉及创意设计的范畴，以发挥形象传播的作用。因而一部分会展图文设计的作品看起来更像是招贴，或是平面广告。通过示意图片、说明文字与参展展品的组合使参观者能够较为全面地接收到传达的资讯的意图，如图1-11所示。

（2）制作材料工艺和特殊手段。会展中的平面设计早已超越了纸张与印刷的范畴。使用的材料不仅要考虑其是否符合展览内容和会展现场要求，还必须考虑其工艺是否复杂、制作是否烦琐、成本是否过高等问题。为了达到令人难忘的视觉效果，设计师们也会使用玻璃、塑料、金属、织物、霓虹灯等特殊材料，这些在设计作品中较为少见，且形式也是介于平面与立体之间。由于材料的多样性决定了工艺的复杂多变，设计师们经常需要根据展览内容选择相应的材料来进行制作，更大地扩展了表现手段的特殊性，如图1-12所示。

图 1-11　会展活动灯箱广告

图 1-12　会展活动平面设计

3. 派送物品设计

绝大部分会展活动都会有不同类型、或多或少的赠品。这些赠品可以是画册、介绍册、宣传页、纪念品等。因而可能会涉及平面、产品等方面，它的形式与内容必须置于整体广告和市场定位的范围，并作为其最贴切集中的表现，如图 1-13、图 1-14 所示。

图 1-13 礼品手提袋设计

图 1-14 会展活动物料设计

（二）展场外的平面设计

当代商业会展的信息传播方式已经远远超越了展场和展台的范围。无论是商业展示还是文化形象展示，主办者都希望通过会展的媒介使自己的形象和观念深入大众的生活中去，尤其是对于那些没有进入会展的人，展场外展示正是应传播扩展的要求而出现的。目前，展场之外的会展设计大部分与平面设计有关，像海报招贴、邀请函的派送、明信片的派送、自取资料及其展架等。这是作为对会展活动的一种宣传和推广，是会展传播扩展的主要部分，如图 1-15 所示。

图 1-15 会展活动海报设计

五、会展视觉设计的要素与特征

（一）会展视觉设计的要素

从平面设计的角度看，会展视觉设计包括文字、图形、色彩和版式四大平面设计的构成要素，它是在会展策划的指导下，用视觉语言传达各类信息。

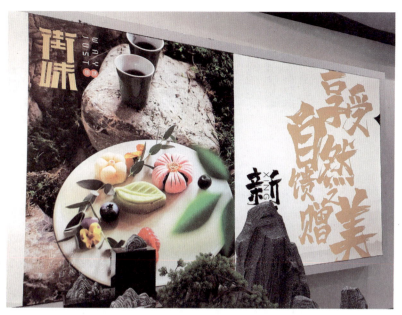

图 1-16 味美浙江餐饮消费欢乐季海报设计

1. 文字

无论是汉字或是外文字符，其各种艺术表现形式，在视觉传达中都充分体现了其特有的信息传递功能，如图 1-16 所示。

2. 图形

会展视觉设计是一个把概念视觉化、形象化、信息化的表达过程，通过视觉图形语言设计，使信息接收者能迅速解读或产生联想，来认知图形所表达的语言信息，如图 1-17 所示。

3. 色彩

在会展视觉设计过程中，色彩是第一信息刺激，视觉信息接收者对色彩的感知和反射是最敏感与最强烈的。因此，色彩构成好坏是会展视觉设计成败的关键，设计师必须认识和掌握色彩的理念，充分发挥色彩的作用，如图 1-18 所示。

4. 版式

版式不仅是版面色彩、图形、文字的编排或设计形式，还是会展视觉设计的平面体、信息发布载体，如图 1-19 所示。

（二）会展视觉设计的特征

在会展业高速发展的当下，会展视觉设计是建构会展品牌形象的重要方式，它随着视觉设计领域发展而出现不断的变化与发展。由于会展视觉设计的对象是人，所以会展视觉设计必须通过艺术手段或技术，按照形式美的原则去进行创作，并应具备以下四个方面的特征。

视频 1-2

会展视觉特征

图 1-17　味美浙江餐饮消费欢乐季视觉设计

图 1-18　味美浙江餐饮消费欢乐季文创设计

图 1–19　媒体版式设计

1. 真实、准确的信息传达

传播会展信息，是会展视觉设计活动的基本功能，大量的产品、服务、社会活动等信息通过各类形式的视觉设计表达，就具有广泛的传播力和诱导力，真实准确的信息传达和推荐，能在受众心里树立一个良好的"形象"和品牌效应。因此，会展视觉设计必须具备真实性和准确性的特征，这是会展视觉设计能够产生社会效益和经济效益的根本保证，如图 1–20 所示。

2. 强烈的视觉冲击力

会展视觉设计的目的不在于传达深刻的销售理念，而在于使人产生一种注目的效果，看到并记住信息"形象"，而且形象要鲜明、醒目，并能够产生一种强烈的视觉冲击力，使受众获得一种瞬间的视觉刺激，用很短的时间了解会展活动的信息，并且留下深刻的记忆。因此，文字词句与形象都必须具有强烈的视觉效果，如图 1–21 所示。

3. 单纯简洁的信息内容

会展活动的快节奏，使受众阅读信息的时间极为短暂并且分散，过于复杂的内容使人难以理解和把握。因此，会展视觉设计应该是一种简洁的艺术，具备简短、易读、易记、图形生动的效果，任何过多的信息都会破坏传递效果。会展文案、主标题、标语应简短、单纯，突出会展主要的信息内容，无论图形、文字还是色彩都要高度概括，如图 1–22 所示。

4. 新颖独特的艺术形式

会展视觉设计的过程是运用多种艺术表现手段，把图形、文字、色彩等不同设计元素进行有序的组合，采用独具匠心的设计，艺术性地传递会展信息，要做到与众不同、个性鲜明，做到艺术特色丰富而不杂乱、多样而又统一，给人以视觉上的舒适与美感，如图 1–23 所示。

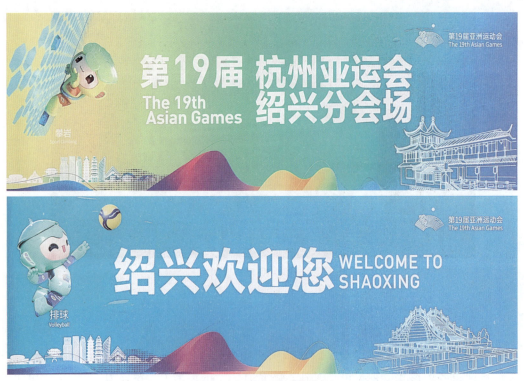

图1-20 杭州亚运会招贴设计

图1-21 会展活动导向系统设计（1）

图 1-22　会展活动导向系统设计（2）

图 1-23　会展视觉设计

六、国内优秀会展视觉设计案例赏析

（一）上海世博会

中国 2010 年上海世界博览会（以下简称"上海世博会"）是 2000 年以来全球最大的世界博览会，也是中国举办的第一届世博会。作为一场全球性的盛会，上海世博会的视觉设计至关重要。

1. 主视觉设计

上海世博会的主视觉设计融合了中西方文化元素，以"城市，让生活更美好"为主题，象征着一个充满活力和希望的城市。设计灵感来自中国传统的红色门楼和西方的摩天大楼，将两种文化融合在一起。视觉设计的颜色为红、黄、绿三种，分别代表着中国传统文化的喜庆、欢乐和繁荣，也象征着地球上的三个大洲。

2. 吉祥物设计

上海世博会的吉祥物是"海宝"，设计灵感来自中国传统文化中的"融合"概念。海宝的形象融合了中国传统的龙、凤和鱼等吉祥物元素，同时又寓意着地球上所有海洋的保护和可持续发展。

3. 国家馆设计

上海世博会的国家馆设计丰富多彩，各国馆的设计都是独特的，体现了不同文化和历史背景。例如，法国馆的设计以"城市和移动"为主题，采用钢铁和玻璃的材质，展现了法国在城市和交通领域的创新能力；中国馆的设计则以"中国之旅"为主题，外形采用传统的屋檐和角楼，内部则展示了中国历史和文化的精华，如图 1-24 所示。

图 1-24　上海世博会中国馆

4. 互动体验设计

上海世博会的互动体验设计丰富多彩，让游客能够身临其境地感受到不同国家和文化的特色。例如，日本馆的"未来的车站"展示了未来交通的技术和发展趋势，游客可以通过触摸屏幕来了解各种车辆的信息；德国馆则展示了一个名为"人性和科技"的互动展览，让游客体验到科技和人性的和谐共存。

总体来说，上海世博会的视觉设计非常成功地将中西方文化元素融合在一起，展现出中国作为一个全球城市的风采和文化魅力。视觉设计不仅仅能吸引游客的眼球，更能表达主题和理念，传递价值观和文化内涵。在设计中，各国的设计师充分挖掘了自己国家的文化特色，通过创新的方式展现出来，呈现了丰富多彩的文化画卷。此外，上海世博会的互动体验设计也非常成功，让游客有机会参与其中，增加了参与感和互动性。这些成功的设计都为上海世博会的成功举办作出了贡献。

（二）杭州 G20

G20（二十国集团）杭州峰会是 2016 年在中国杭州召开的重要国际会议，为了体现中国特色和杭州文化，峰会的视觉设计充分融合了中国传统文化和现代设计理念，如图 1-25 所示。

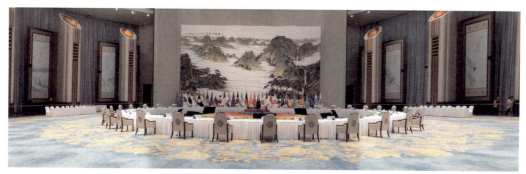

图 1-25　G20 杭州峰会会场

1. 主视觉设计

G20 杭州峰会的主视觉设计为"中国红"和"杭州绿"，将"G20"和"杭州峰会"字样巧妙地融合在一起。主视觉设计采用了中国传统文化元素，如龙、凤、云等，同时还融合了杭州的文化特色，如西湖、钱塘江、龙井茶等，彰显了杭州的城市风貌和文化底蕴。

2. 吉祥物设计

G20 杭州峰会的吉祥物名为"梦想熊猫"，它以中国国宝熊猫为原型，融入杭州的文化元素。梦想熊猫身上的图案由杭州特产的丝绸元素组成，头上戴着传统的杭州绸帽，寓意着杭州的文化遗产。整体设计造型可爱、活泼，符合峰会的主题和氛围。

3. 场馆设计

G20 杭州峰会的场馆设计采用多种材质和技术，如钢、玻璃、LED（发光二极管）等，让整个场馆呈现出现代感和科技感。场馆内部展示了杭州的文化和城市形象，如西湖、钱塘江、茶文化，以及 G20 成员国的文化和经济成就等。场馆设计不仅展现了杭州的城市形象和文化底蕴，还为 G20 峰会的顺利举办提供了良好的空间和设施。

4. 宣传物料设计

G20 杭州峰会的宣传物料设计涵盖了各种文化形式，如书籍、纪念品、海报等。其中，海报设计采用了杭州的文化元素，如莲花、柳树、鸟语花香等，以及 G20 成员国的国旗和地图等，形成了一张绚丽多彩的视觉画面。此外，还有多款纪念品设计，如茶具、丝绸制品、陶瓷餐具等，体现了中国传统文化和杭州特色，同时也是对 G20 峰会的纪念和记录。

总的来说，G20 杭州峰会的视觉设计充分展现了中国的文化底蕴和现代化水平，同时也符合 G20 峰会的主题和氛围。其设计上融合了中国传统文化元素和现代设计理念，让整个峰会显得既有深厚的文化内涵，又充满时代感和科技感。此外，视觉设计也在宣传、场馆、吉祥物等多个方面贯穿整个峰会，为 G20 峰会的成功举办作出了积极的贡献。

（三）北京冬奥会

北京冬奥会视觉设计是一项庞大而且复杂的工程，其目的是为这一全球盛会打造独特、时尚和富有表现力的视觉形象，如图 1-26 所示。

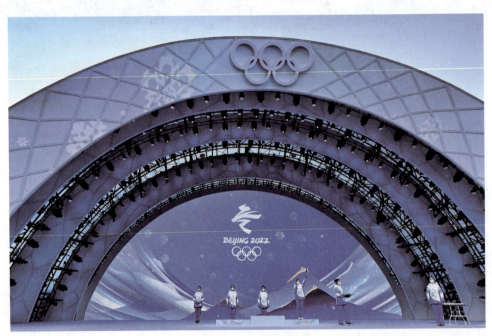

图 1-26　北京冬奥会

1. 冬奥会会徽

北京冬奥会会徽以汉字"冬"为设计灵感，形象富有东方传统文化特色，结合现代设计元素，表达出"和平、共赢、开放、创新"的理念。同时，它的设计简洁、易于识别，使其成为一种强有力的品牌标识。

2.冬奥会吉祥物

北京冬奥会吉祥物"冰墩墩"和"雪容融",分别代表冰雪运动和冰雪旅游。它们采用了独特的造型和鲜明的色彩,给人以可爱、亲切、富有童趣的感觉,同时也代表了北京冬奥会的主题和文化。

3.冬奥会主题口号

北京冬奥会的主题口号为"一起向未来",它旨在表达人类命运共同体的理念,强调通过体育交流促进人们之间的友谊和团结。主题口号采用简短、易记、富有表现力的语言,使其成为一个有效的传播工具。

4.冬奥会吉祥物形象延伸设计

除了吉祥物本身,北京冬奥会的视觉形象还延伸到了各种周边产品和活动中。例如,吉祥物形象被应用于场馆、文化展览、城市装饰、纪念品等各个方面,创造出一种强烈的品牌形象,为冬奥会的成功举办打下了坚实的基础。

总之,北京冬奥会的视觉设计是一个充满创意和表现力的案例,其成功的设计和实施,为世界提供了一个可供参考的模板,也展示了中国在文化创意领域的实力和成就。

(四)广交会

广交会,全称为中国进出口商品交易会,是中国规模最大、居全球前列的综合性国际贸易展览会,每年春、秋两季在广州举办,如图1-27所示。

图1-27 广交会

1.标志设计

广交会标志以盛开的"宝相花"和"顺风轮"为创意原型,颜色采用"中国红"

标准色，体现了光明、喜庆、祥和与尊贵。花瓣的设计采用旋转、对外无限延伸的手法，形象地体现了广交会是中国对外开放的窗口。花瓣的数目蕴含"六六和顺"之意，图形呈中国民间的风车形，既有"中国风"的特色及顺风向前之势，还预示了广交会协调与平衡的发展。标志形状简单、色彩鲜艳，具有很高的辨识度，展现出世界贸易的广阔和人类交流的亲密，寓意为推动全球经济融合、促进世界和平发展的重要角色。

2. 主题海报

广交会每届都有不同的主题，相应的海报设计也不同。广交会主题海报设计风格大多数是现代、简约，突出主题，图案清晰，配色和谐。在视觉上能够吸引人们的眼球，传递出广交会的理念和精神。

3. 展馆设计

广交会展馆设计注重实用性，旨在提供舒适、安全、便利的参展环境。每个展馆的设计与展品的种类和主题密切相关，采用不同的设计风格和元素，为参展商和观众提供不同的感官体验。

4. 展品展示

广交会展品展示注重效果和创意，为参展商提供优质、多样化的展示方式，包括悬挂式展示、互动式展示、沉浸式展示等，让观众可以更直观地了解展品，增加参展商的曝光率和吸引力。

总之，广交会的视觉设计体现了简约、时尚、创意的特点，强调功能性和实用性，以满足参展商和观众的需求，推广中国的贸易文化和经济实力。

（五）杭州亚运会

杭州亚运会视觉设计旨在展示杭州市的城市特色和文化魅力，同时传达亚洲各国的团结合作和友好交流，如图1-28所示。

图1-28　杭州亚运会吉祥物

1. 会徽设计

杭州亚运会会徽的设计灵感来源于杭州市的钱塘江潮水和著名的丝绸之路。会徽主要采用了杭州市标志性颜色绿色和蓝色，其中，绿色代表杭州市的自然环境和文化底蕴，蓝色代表钱塘江和亚洲各国之间的文化交流。整个会徽设计简洁明了、寓意深刻，能够很好地传达出杭州亚运会的主题和精神。

2. 图形设计

杭州亚运会的图形设计灵感来源于杭州市的自然环境和文化特色。设计中融合了杭州市的传统文化元素，如龙、凤、牡丹花等，同时还加入现代设计的元素，如建筑、科技等，使整个图形设计既具有传统文化的韵味，又富有现代感。

3. 应用设计

除了标志、会徽、吉祥物等核心设计元素之外，杭州亚运会的视觉设计还包括各种应用设计，如海报、广告、场馆装饰、礼品等。这些应用设计既要符合整个视觉形象的风格和主题，又要充分考虑到应用场合的特点和要求。例如，在海报和广告设计中，要尽可能地突出赛事的重要性和吸引力，让更多的人了解和参与；在场馆装饰和礼品设计中，则要注重实用性和美观性，让参与者感受到亚运会的独特魅力和文化内涵。

总之，杭州亚运会的视觉设计涵盖标志、会徽、吉祥物、图形、色彩、应用和品牌等多个方面，每个方面都充分考虑了杭州市的城市特色和文化魅力，同时传达了亚洲各国的团结和友谊精神。整个视觉形象呈现出色彩丰富、造型简洁、寓意深刻、符合亚洲文化审美的特点，既表达了杭州市的城市形象和文化底蕴，又突出了亚洲各国的多元文化和文明交流。

在杭州亚运会期间，这些视觉设计元素将广泛地应用于各种宣传、广告、场馆装饰、礼品等方面，成为亚运会的重要组成部分。通过这些设计元素，人们不仅能够感受到杭州市的独特魅力和文化底蕴，也能够更好地了解亚洲各国的多元文化和友谊精神，让亚运会成为一场具有历史意义和文化内涵的盛会。

（六）博鳌亚洲论坛

博鳌亚洲论坛是中国的一个高级别国际论坛，于2001年2月下旬在海南省琼海市万泉河入海口的博鳌镇召开大会，正式宣布成立。论坛为非官方、非营利性、定期、定址的国际组织，为政府、企业及专家学者等提供一个共商经济、社会、环境及其他相关问题的高层对话平台，海南博鳌为论坛总部的永久所在地，每年都吸引着来自政府、企业和学术界的领袖人物参加。视觉设计在博鳌论坛的活动中扮演着重要的角色，如图1-29所示。

博鳌亚洲论坛标志中的地球代表着论坛立足亚洲，开放于世界，ASIA标识寓意着亚洲各国间的交流与互动，两者结合代表着相依相存、横向联合、和谐发展。深蓝色象征亚洲人深厚的文化底蕴和智慧，黄色寓意亚洲蓬勃向上的生机，设计师打造出独具特色的视觉形象，取得了良好的效果。

图 1-29　博鳌亚洲论坛

（七）海峡两岸乐活节

海峡两岸乐活节是一个跨海峡地区的活动，旨在促进两岸文化交流和生活方式的分享。视觉设计在活动中扮演着非常重要的角色，它不仅需要传递活动的主题和理念，还需要引起人们的兴趣和参与感，如图 1-30 所示。

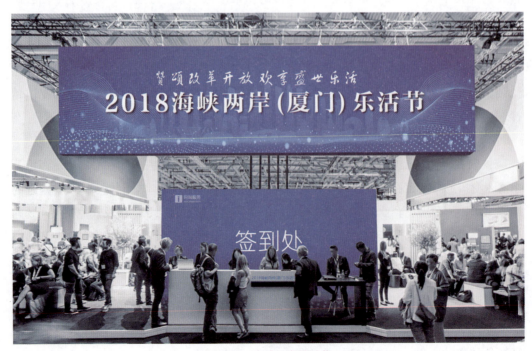

图 1-30　海峡两岸乐活节

1. 色彩设计

活动的主题是"乐活",所以视觉设计需要表现出这种生活方式的积极、健康和有趣的特点。设计师使用明亮、活泼的色彩,如绿色、橙色和黄色等,来传递这种感觉。另外,设计师使用图形符号,如心形、太阳、绿叶等,来强调活动的主题。

2. 元素应用

由于活动的参与者来自不同的地区和文化背景,视觉设计具有跨文化的特点。设计师选择简单、明了的视觉元素和字体,以确保信息的易读性和可理解性。此外,设计师使用与当地文化相关的图形或色彩,以吸引参与者的兴趣和好奇心。

3. 图形设计

活动具有跨海峡地区的特质,视觉设计传达两岸地区之间的联系和合作。设计师使用具有海峡和桥梁等象征性的图形元素来强调两岸之间的关系与互动。另外,设计师使用中文和英文等多种语言来呈现信息,以便吸引更广泛的参与者。

总之,海峡两岸乐活节的视觉设计需要传达主题、具有跨文化的特点,并强调两岸之间的联系和合作。设计师使用了明亮、活泼的色彩和图形符号来表达乐活的特点,使用简单、易读的视觉元素和多种语言来吸引更广泛的参与者。

实训步骤

步骤 1:组建项目小组。以 2~3 人为单位,通过自由组合的方式形成本课程实训项目小组,推荐小组负责人并明确责任分工,为项目推进奠定基础。

步骤 2:确定项目选题。通过前期调研和小组讨论,自主选择一个具有地方特色的会展活动,作为项目小组贯穿本门课程(全学期)的实训项目选题,并填写项目小组选题汇总表。

步骤 3:背景资料整理。通过小组内部分工协作,开展会展活动背景图文等资料的收集和整理。

素材 1-1

实训素材包

步骤 4:在指导教师的指导下,制定本小组项目任务书,并围绕选题的目的和意义、主要内容、内部分工、进度安排等方面,做好项目方案初期汇报的准备工作。

技能训练表

完成以上步骤后,确定会展活动主题任务完成,"课程项目任务书""课程项目小组选题汇总表"技能训练表见表 1–1、表 1–2。

表1-1 《会展视觉设计》课程项目任务书

项目主题	
选题内容性质	□博览会　□展销活动　□大型会议 □文化活动　□节庆活动
选题来源性质	□行业真实项目　□教师收集的结合实际的项目 □学生自拟项目　□其他

成员构成	姓名	任务分工	联系方式
组长			
组员			
组员			

一、选题的目的和意义

二、主要内容

三、内部分工

四、进度安排

成绩评定		指导老师 签名	

表 1–2 《会展视觉设计》课程项目小组选题汇总表

会展策划与管理_____班　　　　　　　　　_____/_____学年　第___学期

组别	项目名称	组长	组员	备注
第 01 组				
第 02 组				
第 03 组				
第 04 组				
第 05 组				
第 06 组				
第 07 组				
第 08 组				
第 09 组				
第 10 组				
第 11 组				
第 12 组				
第 13 组				
第 14 组				

经验分享

在教学过程中，以"工学结合"为出发点，遵循高职教育的规律，确立了"突出能力目标、以'项目'和'任务'为载体、以学生为主体"的理念，通过项目教学法将知识点贯穿于整个教学之中，使课程教学与学生未来发展紧密结合，取得了较好的成效。本节课的创新与特色体现在如下方面。

（1）将教师角色转换为项目的引导者、实践者，将学生角色转换为项目的主持者、探究者，实现学生在"做中学、学中做"。

（2）改变了传统课堂教学模式，激发了学生对本课程学习的兴趣，使学生变被动接受为主动参与，提高了教学效率。

（3）培养了学生团队协作意识，提升了学生交流沟通能力和未来岗位适应能力。

即测即练

项目二
会展平面印刷设计

本项目将带领学生探讨会展平面印刷设计在会展活动中的重要作用，通过对会展平面印刷设计的学习，学生可掌握会展平面印刷设计的基本概念、设计要求与特点、设计原则和会展宣传册设计等内容。本项目将采用项目教学法，让学生明确平面编排设计的基本流程，培养学生严谨的设计思维和良好的审美能力。本项目不仅涵盖现代设计理念，还将探讨中国传统版式风格，让学生了解书法字体等传统文化元素在现代平面编排设计中的应用技巧，并从中体会中国传统文化元素在会展视觉设计中的艺术魅力，开拓学生的创新思维。

 项目提要

本项目主要以项目小组为单位，在内部成员分工的基础上，分别进行主题会展活动方案中策划部分的编排设计工作。通过主题展板等设计项目的实践，使学生初步了解平面编排的基本方法与技巧，随后分头完成本组会展VI画册中策划部分的平面编排设计任务。

 项目目标

素质目标
1. 具有良好的交流与沟通能力。
2. 具备严谨理性的专业素养和职业道德素养。
3. 具备较强的团队协作意识。

知识目标
1. 初识会展平面印刷设计的基本概念。
2. 了解会展平面印刷设计的要求和原则。

3. 掌握会展宣传册设计的基本流程。

技能目标

1. 了解平面印刷设计的基本方法。
2. 熟悉平面印刷设计的视觉元素基本特征。
3. 掌握平面编排形式美法则和排版技能。

思政目标

1. 通过"中国风"版式设计，体会传统文化艺术魅力。
2. 通过传承中国文化元素在设计中的应用，增强文化自信。
3. 通过分工协作，培养团队合作精神，提升职业素养。

 项目思维导图

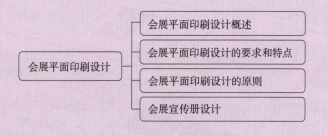

 建议学时

8学时。

 情境导入

小王同学所在的企业参加了一场会展，但是展位的效果并不理想，参观者的数量很少，也没有引起太多的注意。小王同学感到很困惑，不知道是什么原因导致了这种情况。在向刘老师求助后，刘老师分析了展位的布局、展示内容、宣传手段等方面，发现存在一个重要问题：展位的会展平面印刷设计效果不佳。其中，宣传册的设计艺术性不强，视觉冲击力弱不够吸引人，展板的内容布局混乱，无法有效传达企业形象和产品特点。刘老师认为，会展平面印刷设计是一个重要的环节，能够直接影响展位的效果和企业形象的展示。在刘老师的指导下，小王同学进行了重新设计，展位视觉效果明显得到改善，吸引了更多的参观者和客户的关注。

相关知识

一、会展平面印刷设计概述

（一）会展平面印刷设计的概念

会展平面印刷是会展视觉设计的重要组成部分，指在会展活动中，以平面设计为手段、以印刷为工艺、以纸张为基本媒介的各类事务用品和宣传用品的总称。会展平面印刷设计就是要通过对印刷用品各个构成要素之间的组织、布局，创造出更有情趣、更富内涵、更显新颖的视觉效果，如图2-1所示。

图2-1　平面印刷设计

（二）会展平面印刷设计的内容

通过平面设计不仅可以把作品的信息直观地传达给受众，还可以通过印刷工艺创造出许多与众不同的艺术视觉效果，从而提升受众对作品的感知度和作品本身的艺术性。会展平面印刷设计应用的范围极其广泛，涉及门票、参观券、邀请函、证件、手提袋、宣传海报、会展宣传册、报刊等各个领域。在设计应用中，按功能区别大致分为会展事务用品和会展宣传用品两大类，如图2-2所示。

图 2-2 会展参观券设计

（三）平面设计与印刷工艺的关系

平面设计属于视觉艺术传播学科的范畴，但它区别于视觉传达系统中所包含的电影、电视、多媒体等传播媒体传达的视觉设计。它是以印刷为载体、以视觉为传达方式、通过平面印刷媒介完成的平面视觉传达媒体，向受众传播信息的一种造型设计活动，如图 2-3 所示。

图 2-3 会展活动展板设计

可以说，平面设计是针对印刷的设计，其目的就是通过印刷物传播信息，印刷是平面设计的舞台，平面设计基本上是以印刷的形式呈现的。因此，设计与印刷工艺自然就形成了相辅相成的关系，其目的是引起受众的情感共鸣，激发其关注与认同。

（四）会展平面印刷设计的作用

在会展视觉设计当中，会展的平面印刷设计是会展招展招商、营销广告、票券证件等直接事务性运作的必需用品，其功能性非常强，而且一旦设计成型付诸印刷制作，就具备数量大、受众多、分布面广等特征。同时，它们的设计效果对表达会展的主题、决定展示艺术性的优劣起着重要的作用，直接关系到会展形象效果的好坏。所以，从会展的组织者到展示设计人员，都必须重视会展活动中的平面印刷的设计，如图2-4所示。

图2-4　会展画册版面编排设计

（五）会展平面印刷设计的视觉元素

现在我们正处在从单一纸媒介向屏幕媒体为主的多媒体发展过渡的时代，会展平面印刷设计的视觉元素——图形、文字和色彩，也不可避免地受到了载体的影响，如图2-5所示。

图2-5 会展多媒体平面设计

1. 图形设计

图形是印刷类平面设计的重要元素，是设计师用来表达创意的视觉设计。也就是说，图形是设计思想的形态，使设计造型成为传递信息的载体，可以通过印刷等媒介大量复制和广泛传播。在会展平面印刷设计过程中，要在各类元素中增加层次感，充分考虑图形与各类元素的结合，在达到视觉冲击效果的同时，使作品充分表达自身意义和主题，让人们充分理解和感悟。在图形元素的设计中，要重视视觉线的引导作用，如图2-6所示。

图2-6 味美浙江餐饮消费欢乐季平面设计

2. 文字设计

我们在会展平面印刷设计中，经常能看到文字艺术所表达出的不同的审美效果。现代字体的大小、形状和颜色可以使设计作品从视觉上呈现个性化、形象化和多元化。设计师应依据人们审美水平和层次的提高，逐渐探索，逐渐从有序到无序再到有序，满足人们的审美需求，如图2-7所示。

图2-7　会展招贴字体设计

3. 色彩应用

色彩是会展平面印刷设计中最重要的视觉元素之一。颜色的感觉依赖于眼睛的功能，它是一种生理现象，同时它通过感觉的冲击影响作用于大脑。颜色会使人们对事物的感知产生重大的影响。

色彩设计是平面视觉设计的一种有形语言，也是视觉信息交流的重要手段和方式。在会展平面印刷设计中，根据平面设计的和谐、平衡、集中的原则，将不同的色彩组合搭配，形成一个精彩的页面，如图2-8所示。

图2-8　会议手册设计

二、会展平面印刷设计的要求和特点

(一)会展平面印刷设计的要求

1. 表现形式统一

会展平面印刷设计作品,不只是单件、单张设计,一般为多件、多张成套出现,无论是同一类别的系列,还是多个类别的系列组合,都要从会展品牌形象建设出发。设计的表现形式要统一化、系列化,体现出会展的性质、主题和形象定位,保持印刷品的色彩、文字字体以及编排方式与会展的视觉识别系统相一致,如图2-9所示。

图2-9　会展平面视觉设计

2. 设计风格统一

优秀的系列化作品中,不仅在表现形式上具有一定的统一性,还要把握会展品牌形象的整体风格具有统一性。因此,设计过程中除了要求作品整洁、美观以外,还要求能够很好地将相关主题、时间、场地等活动信息传达给参展商、观众,如图2-10所示。

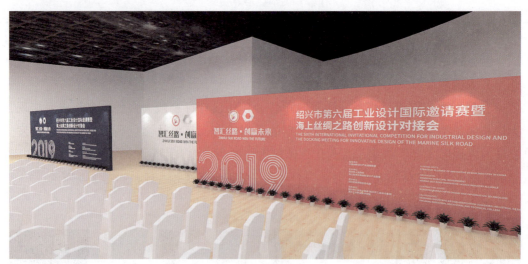

图 2-10　会展活动展板设计

3. 传播有针对性

会展平面印刷品、广告宣传品设计除具有系列性之外,还必须具有针对性才能发挥更大的传播效用。虽然其内容形式多样、设计无定式,但是宣传品直接将广告信息传递给特定参展商、嘉宾、观众等目标受众,具有强烈的选择性和针对性,如招展书的目标受众是参展商,嘉宾邀请函只对特邀嘉宾发送,门票的受众则是普通观众。这一点与其他大众媒介只将会展信息笼统地传递给所有受众有所不同,如图 2-11 所示。

图 2-11　会展邀请函设计

4.设计要有实用性和环保性

会展平面印刷用品一般用量巨大,需要消耗大量的纸张、油墨,在设计制作中要坚持实用、经济和环保的原则,在材料、尺度、样式的选择上,不仅要考虑实用,还要考虑环保。因此,在设计过程中,应该往小巧精致、材质容易降解、可回收循环再生、不产生污染、不铺张浪费等方向发展,如图2-12所示。

图2-12　会展工作证设计

(二)会展平面印刷设计的特点

1.具有丰富的信息内容

会展平面印刷设计是将文字、图形、色彩等视觉元素,通过艺术手段加工来传递会展信息(包含会展主题、时间、地点、数据等丰富的信息内容)的平面设计,其信息靠阅览为受众所接受,如图2-13所示。

图2-13　会展开幕式背景设计

2. 具有较强的导向效果

设计中清晰流畅的视觉导向和合理的阅览逻辑顺序是设计的重点，会展平面印刷设计应该依靠严谨的编排设计，吻合人的视觉生理特点，形成自然、美观、流畅的视觉流程，使传达要素尽量主次分明、条理清晰，从而产生较强的导向效果，如图2-14所示。

图 2-14　会展活动画册封面设计

3. 具有较强的艺术效果

在设计过程中，合理利用各视觉元素之间产生的节奏感、冲击力，不仅能够增强作品阅读的趣味性，还可以提升作品的艺术效果，这也是设计师所追求的目标之一，如图2-15所示。

图 2-15　会展活动招贴设计

4. 具有较大的使用量

会展平面印刷具有制版工作简单、成本低廉、风格多样、传播速度快等特点，可大数量印刷，并在会展活动中被大量使用，如图 2-16 所示。

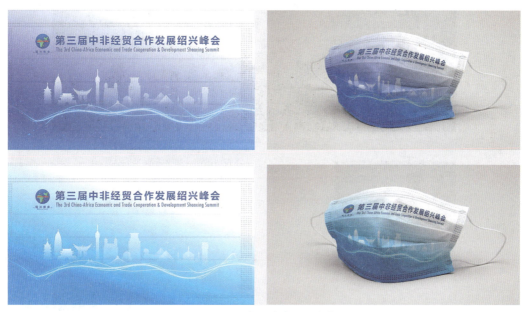

图 2-16　会展活动口罩设计

三、会展平面印刷设计的原则

（一）艺术性与装饰性

版面布局和表现形式是平面编排设计艺术性的核心要素，通过设计构思使作品达到意新、形美、变化而又统一，并具有审美情趣，主要取决于设计师的文化涵养。会展平面印刷设计版面的装饰视觉元素包含文字、图形、色彩等，设计师通过点、线、面的组合与排列构成，采用夸张、比喻、象征的手法来体现视觉效果，既美化了版面，又提升了传达信息的功能，如图 2-17 所示。

装饰是运用审美特征构造出来的不同类型的版面信息，具有不同的装饰形式，它不仅起着排除其他、突出版面信息的作用，而且能使受众从中获得美的享受，如图 2-18 所示。

图 2-17　会展活动画册设计（1）

图 2-18　会展活动画册设计（2）

（二）思想性与单一性

会展平面印刷设计中的平面编排设计，其本身并不是目的，而是为了更好地传播会展活动信息的一种视觉表现手段。版面构成设计伊始，设计师就必须明确会展活动的目的，并深入去了解、观察、研究与设计有关的信息要素，凝练出内容的主题思想，用以增强受众的注目力与理解力。只有做到主题鲜明突出、一目了然，才能达到版面构成的最终目标，如图 2-19 所示。

图 2-19 会展海报设计

会展平面印刷设计属于平面艺术，其只能在有限的篇幅内与受众接触，这就要求版面表现必须具有单一性。但是不能将单一性理解为单调、简单，它首先是建立于新颖独特的艺术构思之上，其次是通过信息浓缩处理、内容精练表达之后所形成的单纯、简洁。因此，版面的单一性，既包括诉求内容的规划与提炼，又涉及版面形式的构成技巧。

（三）趣味性与独创性

趣味性是指在版面构成设计中形式美的情境，这是一种活泼性的版面视觉语言。如果版面本无多少精彩的内容，就要靠制造趣味取胜，这也是在构思中调动了艺术手段所产生的作用。版面充满趣味性，可以起到画龙点睛的传神效果，从而更吸引人、打动人。趣味性可采用寓言、幽默和抒情等表现手法来获得，如图 2-20 所示。

图 2-20　会展活动画册设计

独创性实质上是突出个性化特征的原则。鲜明的个性，是版面构成的创意灵魂。因此，要敢于思考、敢于别出心裁、敢于独树一帜，在版面构成中多一点个性而少一些共性，多一点独创性而少一点一般性，可产生出奇制胜的效果并赢得受众的青睐。

（四）整体性与协调性

会展平面印刷设计版面构成是传播会展信息的桥梁，作品所追求的完美形式必须符合主题的思想内容，这是版面构成的根基。只讲表现形式而忽略内容，或只求内容而缺乏艺术表现，版面都是不成功的，只有把形式与内容合理地统一，强化整体布局，才能取得版面构成中独特的社会价值和艺术价值，才能解决设计应说什么、对谁说和怎么说的问题，如图 2-21 所示。

图 2-21　会展活动海报版面设计

强调版面的协调性原则，也就是强化版面各种编排要素在版面中的结构以及色彩上的关联性。通过版面的文字、图形之间的整体组合与协调性的编排，可以使版面具有秩序美、条理美，从而获得更良好的视觉效果。

视频 2-1

会展宣传册设计概述

四、会展宣传册设计

（一）会展宣传册的作用

会展宣传册是在会展活动中由主办方提供给参展方和嘉宾、观众详细了解会展活动信息的刊物，一般由封面、封底、目录、内页、广告页组成。封面设计尤为重要，内页编排设计内容由会展活动标志、名称、会展简介、主办方联系方式、时间、地点、活动名称、展馆平面、展位分布、交通指南、参展商名录和广告等组成，会展宣传册在会展活动结束后还可以作为备查资料，具有一定的收藏价值，如图 2-22 所示。

图 2-22　会展视觉识别手册

（二）会展宣传册的版面编排

封面是会展宣传册重点设计的对象，编排上或以精美图案表达主题名称，或以写真手法传达实情，还有的以摄影艺术手法突出美感，再配以相关的文字说明，由此完整地表现特定的会展活动举办地风貌和时代色彩。内页的信息要从主要到次要，图、文、表格适当错位间隔，参展商广告页布局要大胆、合理，标题文字安排要统一、醒目。会展宣传册主要刊登参展者的广告，既能为会展主办者带来一定的收入来源，又能为参展商带来宣传效益，需要高度重视，如图 2-23 所示。

会展视觉设计

节目特点：小丑表演
小丑表演秀极具视觉冲击力。华丽的服饰和面具，给观众带来神秘迷人的视觉体验。
互动形式：
现场由小丑们发放抽奖标签和小礼品。

节目特点：近景魔术表演
近景魔术，即近距离观看的魔术，它具有与观众互动性强，对细节手法要求高等特点。
因为与观众面对面接触，观众又常常可以触摸表演物，往往带来的震撼极大。形成一道独特的风景线。
互动形式：
现场表演，邀请观众参与，并且有魔术师现场发放小礼品。

节目特点：互动游戏
互动游戏是家长与孩子一起参与的活动。既能增进家长与孩子之间的交流，促进感情，又能缓解压力。
互动形式：
由小丑抽取场下家庭若干组参与活动。

图2-23 会展宣传册编排设计

（三）会展宣传册制作的尺寸

按开本，常规的会展宣传册可分为大16开、16开、大32开、小32开等。

（四）会展宣传册设计要点

1. 图形与文字编排

一本会展宣传册设计成功与否，从它的图形应用可见一斑。一本好的会展宣传册中的图形首先要能在第一视线吸引受众，引起受众的注意，这也是设计师所重视和强调的"视觉冲击"。另外，为了能够准确地传递主题，让受众很容易理解并接受它所传达的信息，图形必须为主题思想服务，要引导受众进入文字，了解更多的会展信息。因此在设计过程中，对图形应精雕细琢、精益求精，绝对不是对图片简单地罗列或拼凑。

文字和图形一样，也是会展宣传册设计中的重要设计要素。文字和图形相辅相成、相映生辉。汉字和外文字母各自具有不同的外形与表意特点，尤其汉字具备浓郁的东方文化底蕴，将汉字的内涵、形态和表征在设计中巧妙地应用，可以提高作品的艺术韵味，需要仔细认真刻画。

2. 图与底的关系

在平面设计中，图与底是密不可分的，有时是反转的关系。会展画册版面的图与

底存在一种对比、衬托关系,如自然界中蓝天白云、红花绿叶反映出的对比与衬托关系一样,不同的图底可给人不同的感觉。

3. 打散构成与韵律

打散是一种分解组合的构成方法,就是把一个完整的东西分成几个部分,然后根据一定的构成原则重新组合。这种方法有利于抓住事物的内部结构及特征,从不同的角度去观察事物,从一个具象的形态中提炼出抽象的成分,用这些抽象的成分组成一个新的形态,产生新的美感,因而在会展画册设计中常常运用。

韵律的表现是会展画册设计构成方法之一,在同一要素周期性反复出现时,会形成运动感。基本形在上下左右做单一方向的反复叫一次元韵律。这时如果基本形的间隔相同,则韵律变化就少,如基本形规格不一,会产生复杂的韵律感。像围棋盘一样在上下左右方向做反复的叫二次元韵律,基本形可以等间隔,也可有一定的变化。利用渐变表现韵律:根据数理性的规则变化产生韵律,数理比率的变化是有规律可循的,可造成渐变产生韵律感。

(五)会展宣传册印刷要求

会展宣传册的形式、开本变化较多,尺寸一般在 A4(210毫米×297毫米)之内调整,编排设计时应根据不同的情况区别对待。会展宣传册印刷时封面多为230克铜版纸或亚粉纸(过亚胶或光胶),内页则用157克或128克铜版纸或亚粉纸,四色印刷。

实训步骤

实训任务:主题展板编排设计,效果如图2-24所示。

图2-24 主题展板设计

步骤1：打开 Illustrator 软件，然后按 Ctrl+N 新建文档，设置宽度为 300 毫米、高度为 150 毫米，如图 2-25 所示。

步骤2：将设计需要的背景素材导入画板，放到画板中去，并单击"嵌入"按钮，对图片素材进行嵌入设置，如图 2-26 所示。

图 2-25　新建文件

图 2-26　嵌入背景素材

步骤3：基础准备工作做好之后，将 4 个书法字体同时拖进画板，并统一选择"嵌入"，如图 2-27 所示。

图 2-27　嵌入书法字体素材

步骤 4：选择其中一个字体图像，先单击"图像描摹"按钮，如图 2-28 所示。

步骤 5：单击"扩展"按钮，将书法字体图片转换为矢量图形，如图 2-29 所示。

图 2-28　图像描摹处理

图 2-29　图像扩展处理

步骤 6：用同样的方法，将其他 3 个字体转换成矢量图，用"魔术棒"工具单击文字图像的白色背景，然后按 Delete 键删除白色背景，如图 2-30 所示。

图 2-30　去除图像背景色

步骤 7：将背景图片素材嵌入进来，按 Ctrl+Shift+] 键将字体图形调到背景图片素材上层，如图 2-31 所示。

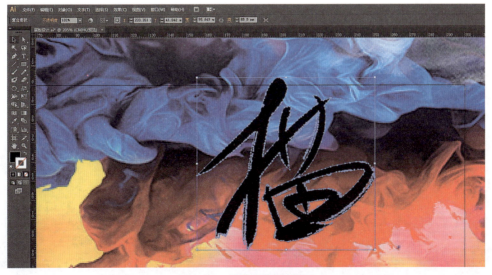

图 2-31　调整图像图层顺序

步骤 8：选中并在字体图形上右击，选择"取消编组"，如图 2-32 所示。

步骤 9：打开"路径查找器"控制面板，按住 Alt 键再去单击"联集"按钮，对文字进行处理，如图 2-33 所示。

步骤 10：选中这个字体图形，按住 Shift 键选择背景，右击选择"建立剪切蒙版"，带有背景色彩的字体图形就处理好了，如图 2-34 所示。

图 2-33 文字图形联集处理

图 2-32 取消编组　　　　　　　　图 2-34 建立剪切蒙版（1）

步骤 11：对其他 3 个字体用"建立剪切蒙版"的方法如法炮制，随后调整 4 个字体的位置，如图 2-35 所示。

步骤 12：输入展板的主题文字，字体设为"幼圆"，大小设为 34，与书法字体进行穿插排布，如图 2-36 所示。

图 2-35 建立剪切蒙版（2）　　　　图 2-36 主题文字编排

步骤 13：从素材资料文件中复制展板的广告语和内容文字进行整体编排，字体大小及位置如图 2-37 所示。

图 2-37 文字编排（1）

步骤 14：从素材资料文件中复制内容文字进行整体编排，字体大小及位置如图 2-38 所示。

图 2-38 文字编排（2）

步骤 15：用矩形工具绘制一个黑色正方形，并调整位置，使得矩形与上排文字"右对齐"，如图 2-39 所示。

图 2-39　图文编排

步骤 16：用矩形工具绘制一个小的黑色正方形，并调整两个矩形位置"右对齐"，随后打开"路径查找器"控制面板，单击"联集"按钮，将其变成一个图形，如图 2-40 所示。

图 2-40　图形绘制

步骤17：选取工具箱中的"小白"箭头工具（直接选择工具），框选图形下边两个节点，并用键盘上的左箭头，向左侧平移两次。然后，用"吸管工具"吸取正文字体的红色，一个特殊的"逗号"图形就制作好了，如图2-41所示。

图 2-41　逗号图形制作

步骤18：复制最后两组文字，并调整其大小和位置。至此，展板设计任务完成，如图2-42所示。

图 2-42　文字调整

 技能训练表

完成以上步骤后,展板平面编排设计任务完成,"主题会展平面编排设计"技能训练表见表2-1。

表2-1 "主题会展平面编排设计"技能训练表

学生姓名		学　号		所属班级	
课程名称			实训地点		
实训项目名称	主题会展平面编排设计		实训时间		
实训目的: 掌握精装画册书壳加工制作方法和技巧。					
实训要求: 1. 根据本组会展活动主题,进行策划部分平面编排设计。 2. 根据参考案例效果,完成本组主题会展活动的展板编排设计任务。 3. 根据主题需要,在设计作品中合理融入传统文化元素。					
实训截图过程:					
实训体会与总结:					
成绩评定		指导老师 签名			

 经验分享

在教学过程中,通过案例教学法,使学生快速了解平面编排设计的基本原理,掌握平面编排设计实践操作的基本方法和技巧;通过项目教学法,将知识点与项目任务相融合,提高了教学效率,取得了较好成效。本节课的创新与特色体现在如下方面。

(1)改变了传统课堂教学模式,通过团队分工协作,培养了学生自主研究、独立思考能力和良好的沟通合作意识,提高了学生未来岗位适应能力。

(2)通过对书法字体艺术效果的应用,激发了学生对传承传统文化元素的兴趣,培养了学生严谨的设计思维和良好的审美能力,实现了知识传授与价值引领的有机统一。

(3)微课资源图文并茂,学生易于理解和接受,教学中传递"美好"价值观的时代诉求,将正确的人生观、价值观的教育潜移默化于专业学习中。

 即测即练

项目三
会展招贴设计与制作

会展招贴设计是为会展活动的宣传和推广而制作的招贴广告设计。会展招贴设计的目的是吸引观众的注意力，传达会展的主题和内容，提高参展商的知名度和品牌形象，从而吸引更多的参观者和客户。好的会展招贴设计需要兼顾美观性和实用性，既要有吸引人眼球的视觉效果，又要符合会展主题和宣传要求，能够准确地传达信息，引导观众前往参观和交流。

 项目提要

本项目主要以项目小组为单位，在组长带领下，进行会展招贴制作，使学生了解招贴加工制作的基本流程，掌握招贴制作的方法与技巧，并完成各小组主题会展招贴制作任务。

 项目目标

素质目标
1. 具有良好的交流与沟通能力。
2. 具备较强的吃苦耐劳品质。
3. 具备较强的团队协作意识。

知识目标
1. 了解会展招贴设计制作的基本流程。
2. 熟悉会展招贴设计制作的基本技巧。
3. 掌握会展招贴设计相关设备的使用方法。

技能目标
1. 提升学生对相关制作设备的应用能力。

2. 提高学生独立思考的能力。
3. 深化学生动手实践的能力。

思政目标
1. 树立正确的价值观，弘扬工匠精神。
2. 传承中国传统文化，增强文化自信。
3. 培养团队协作精神，提升职业素养。

 项目思维导图

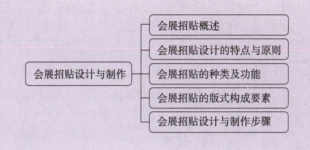

 建议学时

8学时。

 情境导入

刘老师带领会展专业学生赴大型展览会进行现场考察教学，会展中的大型海报深深地吸引了同学们的注意，小张同学被一系列时尚创意的招贴深深吸引，驻足欣赏。小张同学问刘老师：这么富有创意的招贴，我们能够设计出来吗？刘老师回答：在我们本学期的课程中，将会针对主题会展招贴设计进行学习，到时每个项目小组都需要设计出自己的创意招贴，只要你认真学，肯定会掌握会展招贴设计基本技巧的。

 相关知识

一、会展招贴概述

招贴又名"海报"或宣传画，是户外广告的主要形式，分布于街道、影院、展览

会、商业区、机场、码头、车站、公园等公共场所，是广告的最古老形式之一，被称为"瞬间"的街头艺术。其优点是：传播信息及时，成本费用低，制作简便。

会展招贴是直接以展览活动、大型会议、文体活动、品牌形象等内容为题材，通过新的制作技术、新的传播手段，在公共场所和会展活动现场内外张贴，向受众传播会展活动时间、地点等信息的广告宣传形式，如图3-1所示。

图3-1　会展活动招贴（1）

随着世界经济的飞速发展，对会展品牌形象的宣传，也得到了会展业界高度重视，同时创意设计也越来越受到艺术界的重视，使得会展招贴设计不但具有传播的实用价值，还具有极高的艺术欣赏价值和收藏价值。

二、会展招贴设计的特点与原则

（一）会展招贴设计的特点

1. 尺寸大

会展招贴张贴于公共场所，会受到周围环境和各种因素的干扰。所以，会展招贴设计时必须以大画面、突出的形象和色彩展现在人们面前。常见画面尺寸有全开、对开、长三开及特大画面（八张全开）等，如图3-2所示。

视频3-1
招贴设计的特点

图 3-2 会议活动招贴（1）

2. 远视强

为了使来去匆忙的人们留下深刻的视觉印象，会展招贴设计除了尺寸大之外，还要充分体现定位设计的原理。以突出的会展标志、会展标题、创意图形，或对比强烈的色彩，或大面积的空白，或简练的视觉流程，使会展招贴成为视觉焦点，如图3-3所示。

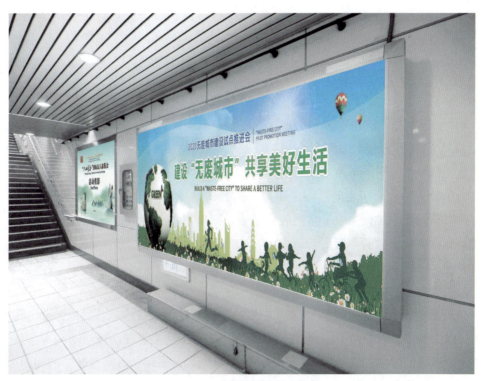

图 3-3 会议活动招贴（2）

3. 艺术性高

会展招贴包括招商海报、招展海报、展览海报和文化活动海报等类型。其以具有艺术表现力的摄影、造型写实的绘画、独具创意的图形、漫画等形式表现为主，通过艺术手法为作品赋予丰富的艺术表现力，给受众留下真实感人的画面和富有幽默情趣的印象，如图3-4所示。

图 3-4　会展活动招贴（2）

（二）会展招贴设计的原则

1. 一目了然，简洁明确

为了使人们在一瞬之间、一定距离外能看清楚所要宣传的信息，在会展招贴设计中往往采取一系列假定手法，突出重点，可以把不同时间、不同空间发生的会展活动组合在一起，运用象征手法，启发人们的联想，如图3-5所示。

视频3-2

招贴的设计原则

2. 以少胜多，以一当十

会展招贴属于"瞬间艺术"。要在有限的时空下让人过目难忘、回味无穷，就需要做到"以少胜多，以一当十"。会展招贴通常用艺术手法来再现会展活动基本信息。在选择设计风格的时候，选择最富有代表性的视觉元素，采用"言简意赅"的构图形式，表现出吸引人的意境，可以达到情景交融的效果，如图3-6所示。

图 3-5　招商招展海报

图 3-6　户外广告

3. 表现主题，传达内容

会展招贴设计的构思创意，必须成功地表现会展活动的主题，清楚地传达招贴的内容信息。设计师在设计构思时，一定要了解会展活动的内容，才能准确地表达主题的中心思想，使观众产生共鸣，在此基础之上，才能有的放矢地进行创意表现，如图3-7所示。

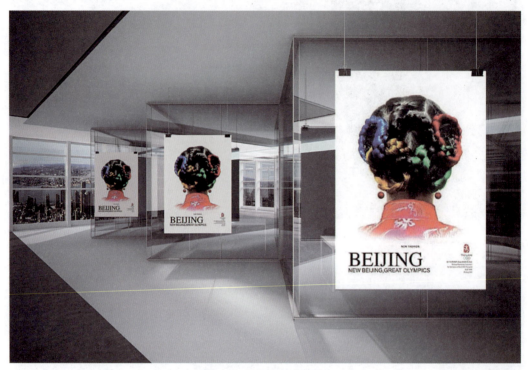

图3-7　北京奥运会招贴

（三）会展招贴的编排原则

（1）秩序。各种设计元素按一定的秩序加以整理，使之有主有次、整齐美观。

（2）整体。各种设计元素组合在一个整体之中，使之发挥各自的作用。整体与局部的关系是局部服从整体、次要局部服从主要局部，以突出重点。

视频3-3

招贴的编排原则

（3）对称。对称是人们熟知的来自大自然的一种美的表现形式，包含左右对称、放射对称、旋转对称。作为一种艺术美的形式，对称在传统的招贴设计中都占据了它永存的地位，显现出威严、稳定、古朴、庄重与严谨。

（4）平衡。平衡是一种均衡的状态，是稳定、有序的视觉平衡，是以视觉中心为支点的视觉意义上的力度平衡。

（5）韵律。它就像音乐中的旋律，不但有节奏，更有情调、秩序与调和的美，通过无规律韵律或规则韵律的运用，能创造出形象鲜明、形式独特的视觉效果。

（6）对比。对比是差异的强调，也是版面增加视觉效果的最有效途径，更是在相同或相异元素之间建立一种有组织的层次结构最有效的办法。

（7）调和。调和指适合、舒适、安定、统一，是对近似性的强调，使两者或两者以上的要素相互具有共性，包括色彩调和、结构调和。在会展招贴设计中，一般整体设计宜调和，局部宜对比。

（8）比例。比例包含画面比例、色彩比例，是整体与部分以及部分与部分之间数量的一种比率，成功的设计有时候取决于良好的比例。

三、会展招贴的种类及功能

（一）会展招贴的种类

1. 单幅招贴

单幅招贴是指内容和形式都完整独立的招贴，可以单张独立地张贴使用，能完整地传递会展活动信息。

2. 系列招贴

系列招贴是指两幅或者两幅以上的，相互关联且表现手法和风格一致的招贴。这类招贴具有整体的视觉冲击力，通过不断地重复来加强视觉冲击力，从而给受众留下深刻的印象。

3. 组合招贴

组合招贴是指由多幅内容相对独立的单幅招贴拼合成更大幅面完整的招贴。各单幅招贴可以独立地传达会展活动信息，也可以组合在一起传达会展活动信息。

（二）会展招贴的功能

会展招贴设计是会展信息传达的艺术，在完成其传达信息的过程中，同时也要注重其艺术性的表达。会展招贴的功能可以概括为以下四个方面。

视频3-4
招贴的功能

1. 传达信息，树立品牌

传达信息是招贴的最基本、最重要的功能，同时也是其他几个功能得以发挥的基础和前提。会展招贴传达的信息多是招商、招展、展览、文化活动等方面的信息，对其会展活动的品牌理念进行介绍，具有立竿见影的效果。

2. 塑造形象，利于竞争

在会展业高速发展的今天，会展活动若想在公众心中树立良好的品牌形象，就必须强化会展活动的品牌忠诚度。会展招贴作为广告媒介传播的一种有效形式，可以通

过夸张或趣味性的表现手法来吸引公众的关注，并对公众进行及时的提示、引导、说服，唤起公众对传播内容的兴趣，有利于提高市场竞争力。

3. 视觉诱导，艺术价值

会展招贴设计的视觉效果和创意构思，能给观众留下深刻的印象。设计师通过视觉元素渲染来制造心理上的缺失或不满足，从而产生视觉上潜移默化的诱导作用。会展招贴设计是利用一切设计手段所创造的富有感染力的招贴形象，具有一定的艺术价值，能给广大受众留下鲜明的艺术感受，能有效地激发受众的兴趣和欲望，有助于受众接受会展招贴的内容，从而引导受众的行为。

4. 审美作用，传播文化

会展招贴为会展活动服务，其本身并不是商品，是介于纯艺术和实用艺术之间的桥梁，也是一种艺术形式。它不仅传递会展活动信息，其鲜明的艺术特色也在丰富着人们的精神生活，同时也是一种文化建设，对人们的精神范畴具有潜移默化的影响，在一定程度上拓宽了艺术的魅力、丰富了文化的内涵。

四、会展招贴的版式构成要素

会展招贴设计中的版式设计是指在有限的空间里，将版面的构成要素（如文字、图形、标志、色彩等）进行排列组合，从而创作出既具有新意、又能完整表现会展主题的招贴作品。会展招贴的版式主要有三个构成要素：文字、图形和色彩。

（一）文字

文字是会展招贴设计中的一个重要组成部分，相对于图形而言，文字的表述更加直白、通俗易懂。在设计过程中，文字的主要作用是向受众传达会展活动的主题以及相关活动的各种信息。因此，文字的排列和编写应该避免出现杂乱无章的现象，力求做到清晰、简洁，但又不乏个性。

不同的字体给人的感觉完全不同。因此，在进行会展招贴设计时，设计师应该根据不同的会展活动采用不同风格的形式。此外，设计师还可以对文字的字体、大小、间距等进行控制，从而获得最佳的表现效果。

（二）图形

图形是会展招贴的基本设计元素，是设计师根据会展活动理念，以一定形式呈现的视觉形象，是会展招贴作品的视觉主体，需要含有一定的信息量，从而发挥图形的信息媒介作用。在会展招贴中，图形是引起受众注意的重要素材，它本身具有独特的表现力和视觉冲击力，可以有效地吸引人们的目光，激发人们的兴趣，从而给受众留下深刻的印象，实现招贴所要达到的目的。

在会展招贴设计中，图形并不仅仅是一种符号，它还是一种象征，图形中蕴含会

展活动的内涵，受众可以通过对图形的理解来了解会展活动的理念。因此，将会展活动主题蕴含于图形中也是会展招贴设计的一种重要方法。

（三）色彩

色彩在视觉的吸引上具有显著的效果，产生的视觉冲击力非常大，因此，在会展招贴设计中要注重对色彩的使用，可以增强招贴的美感和艺术效果。设计师在运用色彩进行版面设计时，应该根据创意动机、受众目标、张贴环境等来考虑色彩的应用，色彩的运用要单纯。色彩的运用越少、纯度越高，视觉感受就越纯粹，版面设计就越容易吸引人的目光。

在运用多种色彩进行设计时，应该使色彩的表现具有层次感，这样更容易产生节奏和韵律，也更方便阅读。此外，在会展招贴设计时可以通过色彩对比、色彩互补、色彩分散等方法来增强色彩的表现力、提高色彩的视觉冲击，使会展招贴达到最佳的宣传效果。

五、会展招贴设计与制作步骤

（一）会展招贴设计

1. 会展招贴设计流程

（1）主题的确定。确定主题是会展招贴设计的首要步骤。在设计过程中，必须明确会展活动的类型，如招商、招展、展览、文化活动等，并根据活动的特性选择适合的艺术表现手法。招贴的主题应紧密贴合会展活动的核心理念，确保两者契合，从而达到更好的宣传效果。

（2）市场调查、收集资料。在会展招贴主题确定之后，设计师需要进行相关的市场调查，对同类会展活动的招贴状况进行分析，收集会展活动相关的资料、图片、文字等信息，并制订设计方案，安排时间与进度，为下一步设计任务的开展做好准备工作。

（3）创意的形成。①选择切入点。经过前期的市场调查和分析，把握会展招贴设计的主题和信息要素，从多种角度进行思考和提炼，选择一个合适的切入口，确定创意的突破口。②思维的可视化。在前期的构思过程中，可以采用发散思维法向外吸收诸如艺术风格、社会潮流等一切可能借鉴吸收的要素，将其综合在视觉艺术思维中，从多角度、多侧面、多层次用具体的视觉语言来表现。这一时期多是草图阶段，可以通过大量地绘制草图，来完善思维的可视化。③提案修改过程。有了草图之后，对草图进行加工和修改，按照事先的创意表现方式来进行制作，随时修改其中不合理的地方，更加完善整个设计。

（4）选择表现方式与制作。定稿后，正稿的绘制需要借助专业软件技术准确地予

以表现，根据创意所需要的表现手法，用最适当、最精确的方式来处理画面，让作品产生美的感受，保证招贴的画面效果和艺术价值。

2. 会展招贴的艺术表现

会展招贴是形象的凝练、创意的结晶、图形的"舞蹈"，通过设计初期的联想、中期的元素提炼和后期的创意整合，再运用艺术表现手法可以深刻地表达设计主题。

（1）联想表现。所谓联想，就是由一事物想到另一事物的心理过程。会展招贴设计中运用的图形或文字能够带给观众一种审美联想，增强画面的意境。

（2）象征表现。根据事物之间的某种关联，借助具象图形来表现抽象的概念、思想和情感。如奥运五环的五种颜色代表奥林匹克精神的五大洲。恰当地运用象征手法，把含蓄的意思表达出来，赋予招贴深意，给受众留下回味的余地。

（3）直接表现。直接用会展的品牌形象进行展示和宣传，配合版式、文字和色彩的搭配，来突出会展的主体的地位。

（4）虚构表现。设计师在创作构思中，通过想象和组合，创造出不存在但又在情理之中的画面，利用想象画面来填补记忆的空缺，使招贴带有荒诞的色彩。虚构表现形式的会展招贴具有不同于寻常的思维表现，容易吸引观者的眼球，提高作品的关注率。

（5）选择偶像。利用偶像或者名人来代言并传达信息，可以提升会展的知名度。但是在选择偶像时应该符合会展品牌形象的定位。在画面表现时，偶像人物的服装造型、所处环境等都需要与会展活动的品牌形象和品牌定位保持一致。

（6）个性表现。不遵循通常的表现方式，设计师按照自己内心的想法，用个性化的方式来表现主题，使会展招贴设计具有趣味性或新奇性，从而吸引受众。

（7）含蓄表现。在不改变事物本质的情况下，适当地简化、概括，用令人回味的省略来进行表现。独具匠心地处理画面虚实、呼应关系，并营造无限遐想的空间。

（8）幽默表现。在会展招贴设计中，巧妙地应用"喜剧"特性，来营造一定的幽默和风趣感，这种表现方式会让人们在会心一笑的同时，接受招贴所传达的会展活动信息。

3. 会展招贴的创意方法

（1）比喻。两个事物中有相似关联的地方，以此物喻彼物，可以借题发挥，进行延伸转化，产生婉转曲折的艺术效果。比喻在会展招贴设计中运用较为广泛。

（2）对比。对比应该说是增强视觉冲击力度最常用的手法，是利用图形形态上的刚柔对比、渲染的浓妆淡抹、色调上的冷暖、比例大小上的对比等在作品上形成强烈的反差，冲击受众的视觉。

（3）夸张。运用丰富的想象，对要表现的主体进行夸张，或者进行反常的思维表现，使画面产生新奇与变化的情趣，使作品特征鲜明、突出、动人。

（4）变异。在画面规律性的排列中，有某一部分突然发生变化，与其他部分形成

强烈的对比，使画面具有趣味性。

（5）省略。省略一些与主题无关的部分，留下要表现的主体部分，通过画面大量地留白，营造回味无穷的意境，使作品产生很强的吸引力。

（6）图形同构。将两种不同的设计元素通过某种内在联系巧妙地嫁接到一起，构成一个新图形，这个新图形并不是原图形的简单相加，而是一种超越或突变，形成强烈的视觉冲击力，给予受众丰富的心理感受。

（二）会展招贴制作步骤

1. 小草图

准备一些与招贴画幅相同比例的缩小画纸，一般只有 1/8~1/4 大小，这种缩小比例的小图称为小草图，因为其面积较小，招贴设计师就有条件制作多幅编排方案，有时候多达 20 幅、30 幅。用这些小草图来征求他人意见后，从中选出数张较好的，以此作为进一步参考。小草图主要表现整体构图效果，而不必表现各构成要素的种种细节。

2. 设计草图

从小草图中选定两三张放大至招贴画幅原大，并注意画幅中各种细节的安排及表现手法，这种图样被称为设计草图。该环节是会展招贴设计灵感与构思创意的初步体现，也是会展招贴设计过程中的重要阶段，它一般要表示出标题、插图等的粗略效果，可以说设计草图是会展招贴制作的实验品，不必追求细节和准确。

3. 设计正稿

从数张设计草图中选定一张作为最后方案，然后做设计正稿。可以使用扫描仪扫描小草图，通过电脑勾勒出主要造型并为造型着色、合成各设计元素。合成中注重层次关系与构图关系，最后加入文字元素，作品完成。

（三）会展招贴设计版式类型

1. 骨骼型

骨骼型是一种规范的、理性的分割方法，常见的骨骼有竖向通栏、双栏、三栏、四栏和横向通栏、双栏、三栏和四栏等。一般以竖向分栏为多。在图片和文字的编排上则严格按照骨骼比例进行配置，给人以严谨、和谐、理性的美。骨骼经过混合后形成的版式，既理性、条理，又活泼而具弹性。

2. 满版型

版面以图像充满整版，主要以图像为诉求，视觉传达直观而强烈，文字的配置压置在上下、左右或中部的图像上。满版型给人以大方、舒展的感觉，是会展招贴设计常用的表现形式。

3. 上下分割型

把整个版面分为上、下两个部分，在上半部或下半部配置图片，另一部分则配置文案。上、下部分配置的图片可以是一幅或多幅，配置有图片的部分感性而有活力，

而文案部分则理性而静止。

4. 左右分割型

把整个版面分割为左、右两个部分，分别在左和右配置文案。当左、右两部分形成强弱对比时，则造成视觉心理的不平衡，这仅仅是视觉习惯上的问题，其效果不如上下分割的视觉流程自然。不过，倘若将分割线虚化处理，或用文字进行左右重复或穿插，左右图文则变得自然和谐。

5. 中轴型

将图形做水平或垂直方向的排列，文案以上下或左右配置。水平排列的版面给人稳定、安静、和平与含蓄之感，垂直排列的版面给人强烈的动感。

6. 曲线型

图片或文字在版面结构上做曲线的编排构成，节奏优美，可增加视觉韵律感和流动感。

7. 倾斜型

版面主体形象或多幅图版做倾斜编排，造成版面强烈的动感和不稳定因素，可引人注目。

8. 对称型

对称的版式给人稳定、庄重、理性的感觉。对称有绝对对称和相对对称两种形式，一般以左右对称居多，多采用相对对称，可以避免版面过于严谨。

9. 重心型

重心型版式可产生视觉焦点，具有强烈而突出的特点，其包含三种概念。①中心：直接以独立且轮廓分明的形象占据版面中心；②向心：视觉元素向版面中心聚拢的运动感；③离心：犹如将石子投入水中，产生一圈圈向外扩散的运动感。

10. 三角型

正三角形是最具安全稳定因素的形态，而倒三角形、斜三角则给人以动感和不稳定感。

11. 并置型

将相同或不同的图片做大小相同而位置不同的重复排列。并置构成的版面有比较、说解的意味，给予原本复杂喧嚣的版面以次序、安静、调和与节奏感。

12. 自由型

自由型结构是无规律的、随意的编排构成，有活泼、轻快之感。

13. 四角型

四角型指在版面四角以及连接四角的对角线结构上编排的图形。这种结构的版面，给人以严谨、规范的感觉。

实训步骤

实训任务：会展活动招贴设计，效果如图 3-8 所示。

图 3-8　会展招贴设计

步骤 1：打开 Illustrator 软件，按 Ctrl+N 键新建文档，设置宽度为 300 毫米、高度为 150 毫米，如图 3-9 所示。

步骤 2：导入并"嵌入"素材图片进行背景设计制作，将素材图片进行等比例缩放，再将图片拖拽至空白处，按 Ctrl+2 键锁定背景，为丰富整个背景画面，可以添加建筑素材图片，单击"嵌入"按钮，如图 3-10 所示。

视频 3-5
展会活动招贴设计

素材 3-1
实训任务素材包

图 3-9　新建文件

图 3-10　嵌入背景素材

步骤3：选择"窗口菜单/图像描摹"选项，通过设置"阈值"大小，对图形细节进行调节，如图3-11所示。

图3-11　图像描摹处理

步骤4：单击"扩展"按钮，然后选择"魔术棒工具"单击图形白色区域，按Delete键删除白色背景，如图3-12所示。

步骤5：将该图形填充为白色后，按Ctrl+C、Ctrl+V键再复制一个，并与其左右对接排布，如图3-13所示。

步骤6：将不透明度设置为50%，让素材融入背景，如图3-14所示。

步骤7：用矩形工具绘制一个与画板同宽的长方形，放在建筑图形之上，如图3-15所示。

步骤8：将两个图形同时选中，右击，选择"建立剪切蒙版"选项，对建筑图形进行裁切处理，如图3-16所示。

步骤9：输入活动主题文字，并进行大小设置，如图3-17所示。

步骤10：将文字设置为白色，字形设置为"综艺体"，并输入拼音文字，如图3-18所示。

步骤11：将之前做好的"标志"复制到画板中，再进行等比例缩放，位置放在左上角，如图3-19所示。

图 3-12 去除图像背景色

图 3-13 复制图形

图 3-14 设置透明度

图 3-15 绘制矩形

图 3-16 建立剪切蒙版

图 3-17 输入主题文字

步骤 12：将主办单位、承办单位和合作单位等文字信息复制到背景中，调整文字大小、文字间距和字体颜色，如图 3-20 所示。

步骤 13：将海报中的时间、地点等信息复制到背景中，按住 Shift 键进行等比例缩放，字体和颜色调整合适后，按 Ctrl+R 键调出参考线，按 Ctrl+; 键打开参考线，文字

图3-18 主题文字编排

图3-19 导入标志图形

与上面的文字左对齐,主题会展招贴制作完成,如图3-21所示。

步骤14: 选择主标题文字,选择"效果菜单/风格化/投影"选项,为字体设置投影效果,来强化画面层次感,如图3-22所示。

图 3-20 文字编排

图 3-21 文字大小位置调整

步骤 15：根据画面预览效果，设置 X 轴为 2 毫米、Y 轴为 1 毫米、模糊度为 1 毫米，如图 3-23 所示。

步骤 16：按 Ctrl+S 键保存并导出 JPG 格式，选择"使用画板"选项，分辨率为 150 ppi，到此，任务完成，如图 3-24 所示。

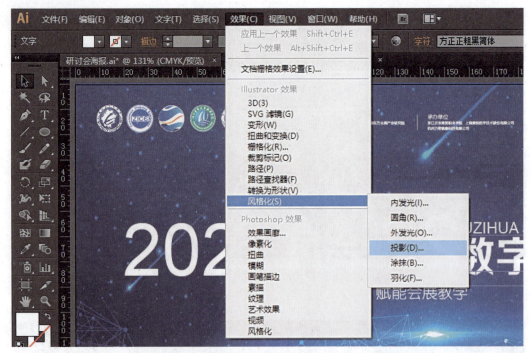

图 3-22 设置投影效果

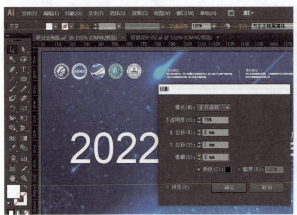

图 3-23 投影参数设置

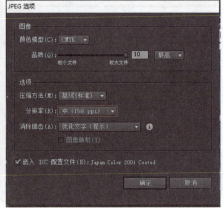

图 3-24 导出 JPG 文件

> 技能训练表

完成以上步骤后,主题会展招贴制作完成,"主题会展招贴设计"技能训练表见表 3-1。

表 3-1 "主题会展招贴设计"技能训练表

学生姓名		学　号		所属班级	
课程名称				实训地点	
实训项目名称	主题会展招贴设计			实训时间	
实训目的： 掌握主题会展招贴设计方法和技巧。					
实训要求： 1. 根据主题会展要求，制作招贴设计。 2. 运用矢量设计软件 Illustrator，进行会展招贴设计，通过对素材图片和颜色的调整，使画面效果完整统一。 3. 对主标题、副标题和标志等元素进行编排设计。					
实训截图过程：					
实训体会与总结：					
成绩评定		指导老师签名			

经验分享

本课程教学注重项目化实践教学，强调中国传统文化元素的应用。通过以学生为中心的教学指导，有效地提升了学生的实践能力和创新意识。同时，也培养了学生的自主学习和团队协作能力，从而为学生的综合素质提高奠定了良好的基础。本课程的创新与特色体现在如下方面。

1. 实践教学为主

本课程通过小组合作的方式进行项目实践,让学生在实践中掌握招贴设计和制作的基本流程与技巧。通过实践教学,学生可以更加深入地了解和掌握知识与技能,同时培养学生的实践能力和创新思维能力。

2. 强调中国传统文化元素的应用

本课程强调中国传统文化元素在设计中的应用,让学生了解传统文化与现代设计之间的关系,并在设计中加以运用。通过对传统文化元素的应用,不仅可以丰富设计的内涵,同时也可以弘扬和传承中华文化。

3. 学生中心的教学方法

本课程采用学生中心的教学方法,引导学生积极参与,充分发挥学生的主观能动性和创造力,发挥小组合作的优势,引导学生主动学习和探究知识,同时提高学生的自我管理和团队合作能力。

 即测即练

项目四
会展视觉识别系统设计

本项目将有助于学生对会展视觉识别系统有一个整体认识，了解会展视觉识别系统的构成要素及其特征，掌握会展VI的基础要素和应用要素系统设计的方法与技巧。本项目通过案例教学法，将带领学生分析优秀作品中的创意过程和构思技巧，体会其中传统文化元素的艺术魅力和文化价值；通过案例教学法，将理论知识与实践相融合，使学生掌握会展视觉识别系统设计的基本原理和设计流程，培养学生的创新意识和设计能力，为后续项目的推进奠定良好的基础。

 项目提要

本项目主要以项目小组为单位，在组长的带领下，进行主题会展VI基础要素系统、应用要素系统设计，使学生了解会展视觉识别系统设计的原理、构成要素和创作流程，掌握会展视觉识别系统设计的方法与技巧，并完成各小组主题会展标志设计任务。

 项目思维导图

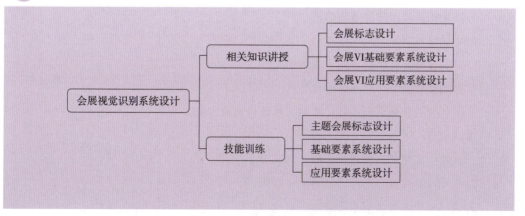

建议学时

32学时。

任务4-1　会展标志设计

情境导入

　　为了更好地展开教学，王老师安排同学们参加一场会展活动调研。小胡同学浏览各个展位与展品时，注意到其间有明显的区别，不同的展位与展品都展现了不同的特色亮点，而这些特色亮点往往可以通过视觉识别系统来体现和强调。他对此非常感兴趣，决定向王老师请教关于会展视觉识别系统设计的知识。王老师对小胡同学很快抓住重点的行为表示赞许，于是从设计理念、色彩搭配、字体选择等方面向小胡同学简要介绍了会展标志设计的基本原理。他还告诉小胡同学，会展标志是会展视觉识别系统的核心元素之一，它既要能够准确地传达会展的主题、宗旨和形象，同时要兼顾美观性和易识别性，是一项十分具有挑战的设计工作。本学期我们将会系统地进行学习，在了解视觉识别系统设计的基础概念以及基本流程之后，我们才能设计出既符合规范又独具特色的优秀作品。小胡同学听得非常认真，也对接下来相关知识的学习非常期待。

任务目标

素质目标

1. 具有良好的交流与沟通能力。
2. 具备较强的吃苦耐劳品质。
3. 具备较强的团队协作意识。

知识目标

1. 了解会展视觉识别系统的基础概念。
2. 熟悉会展视觉识别系统设计的基本流程。
3. 掌握会展视觉识别系统设计相关软件的使用方法。

技能目标

1. 提升学生对相关设计软件的应用能力。
2. 能够对会展标志设计进行标准化制图。
3. 强化会展视觉识别系统设计实践能力。

> 思政目标
> 1. 增强爱国主义情怀，树立民族自豪感。
> 2. 强化文化自信、社会责任，提升职业素养。
> 3. 培养设计师严谨耐心和精益求精的工匠精神。

 建议学时

4 学时。

 相关知识

一、会展视觉识别系统设计概述

（一）基础概念

会展视觉识别系统，简称会展 VI，是指在会展活动中，会展企业或组织通过视觉元素来传达品牌形象和文化内涵的系统，它是会展活动中的一个重要组成部分。它能将会展活动的主题、目标、内容等抽象概念形象化、视觉化地表现，来形成统一的品牌形象，进而提升会展品牌的认知度和影响力。

会展 VI 的成功设计，能够提高会展企业或组织在会展活动中的品牌展示效果和知名度，同时也能够提高活动参与度和目标受众的关注度。因此，在会展活动中，会展 VI 的设计是非常重要的，需要得到会展企业或组织的重视和投入。

（二）会展 VI 构成要素

会展活动在运作过程中与企业经营活动一样，也需要有统一的形象对外宣传和推介。在现代会展设计中，通过会展 VI 的设计及应用，形成会展活动的整体视觉形象，既能树立会展活动品牌形象，又能强化受众的品牌意识和认同感。

在特定的会展活动中，一套完整的会展 VI 由基础要素系统和应用要素系统两部分构成。

（1）基础要素系统。其包括名称、标志、标准字、标准色、标准图形、辅助图形、吉祥物、宣传口号八大要素。

（2）应用要素系统。其包括办公用品、产品造型、品牌环境、交通工具、服装服饰、广告媒体、包装礼品、陈列展示和印刷出版物至少九个要素。

（三）会展 VI 基本功能

1. 识别

会展 VI 自出现至今的短短几十年时间里，逐步发展成为当今国内外会展活动中不

可忽视的一个重要组成部分,其识别功能是最核心的功能。通过系统设计,会展VI能够树立起会展活动独特的品牌形象,提高会展活动的竞争力,从而在市场竞争中脱颖而出,可以提升会展活动的识别度,并获得公众的认同。

2. 管理

会展VI不仅在对外传达会展活动品牌形象方面发挥强烈的识别功能,还给会展活动管理者确定了一个明确的品牌形象塑造目标。《会展视觉识别系统手册》就是一部全方位标准化管理的内部"法规",方案一经确定,在会展活动执行过程中就不可随意更改,它能在规范会展活动内部管理方面发挥有利作用,并能使会展活动的举办呈现出统一化、标准化、规范化、系统化的特征。

3. 传播

会展VI是围绕会展标志、标准字、标准色等品牌核心元素,展开的标准性、差别性、传播性、系统性和战略性的视觉识别体系。它具有准确、有效、经济、便捷的传播功能,可以将会展活动附加的品牌与形象价值传达给社会公众,是提高会展活动知名度最有效的方法。

(四)会展VI设计原则

会展VI的设计与开发是一个非常艰辛的过程,一方面是通过视觉的形态语言来准确地体现会展活动的精神特质,保持会展品牌形象的统一性、系统性、规范性、预想性,并进行有效的传播;另一方面是设计师对于各构成项目视觉美感要素的整体把握。因此,整个会展VI设计应遵循统一性、差异性、适用性和审美性四个原则。

1. 统一性

在进行会展VI基础要素系统和应用要素系统设计时,应注意前后一致、形象统一。统一性原则的运用,能使社会大众对会展活动品牌形象有一个统一、完整的认识,不会因为会展活动品牌形象的识别要素不统一而产生识别上的障碍。统一化设计,不仅能促进会展活动品牌形象的迅速有效传播,还能提升会展活动品牌形象强烈的影响力。

2. 差异性

为了使会展活动品牌形象获得社会大众的认同,会展VI设计必须是个性化的、与众不同的,因此差异性的原则十分重要。

差异性首先表现为对不同会展活动的区分。因为,在社会大众心目中,不同会展活动均有各自的形象特征,如纺织品博览会、旅游休闲博览会、农特产品博览会、房博会、车博会等会展活动品牌形象特征应是截然不同的。在设计时,必须突出个性化特点,才能独具风采、脱颖而出。

3. 适用性

在会展VI应用要素系统设计时,要注意能适用于不同宣传媒介,尤其是要考虑不同媒体、不同场所、不同介质对视觉设计作品的影响因素,确保后期能够操作和便于

呈现。因此，其适用性是一个十分重要的问题。

4. 审美性

好的平面视觉设计能将原本枯燥的语言，通过具有艺术性和趣味性的视觉图形表现出来。优秀的会展VI设计应具有强烈的视觉冲击力，且形式完美、装饰性强、创意独特，能使人赏心悦目，让社会大众在愉悦中牢记其品牌形象，能有效地引导大众的审美观念，也可领导视觉艺术的时尚潮流，所以完美的会展VI设计有巨大的审美价值。

二、会展标志设计概述

（一）会展标志的概念

会展标志简称会标或会徽，是指与展览、会议、博览会或其他类似活动相关的标志或标识。它通常是为了识别展览空间、品牌或机构而设计，是通过对会展主题、内容、性质和抽象的精神、理念运用艺术手法凝练而成的一种图形传播符号；是会展VI最关键的核心要素；也是在会展活动品牌形象传播过程中，应用最广泛、出现频率最高的视觉要素，如图4-1所示。

视频4-1

会展标志概述

会展标志是会展活动中广告宣传、形象塑造必不可少的重要元素。随着会展业的发展，其价值也不断增长。在世界范围内，会展标志具有直观、形象、不受语言文字限制等特性，其有利于国际的交流与应用。

2022北京冬奥会和冬残奥会会徽"冬梦"与"飞跃"，它是汉字、是书法，是中华经典文化的缩影，是冬季奥运主题的承载，是世界运动健儿梦想的结晶。它涵盖了丰富的地域和文化元素，代表着匠心独具的中华艺术，它呈现出了新时代中国的新形象、新梦想，它是世界体育设计领域的又一经典之作，也将揭开近百年冬奥会徽发展史全新的篇章，如图4-2、图4-3所示。

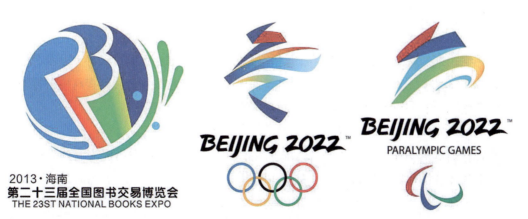

图4-1　第23届全国图书交易博览会会标　　图4-2　2022北京冬奥会会徽　　图4-3　2022北京冬残奥会会徽

（二）会展标志的特征

会展标志在表现形式和社会功能方面有其自身的特殊性，这导致会展标志设计的思维方式、表现手段、设计语言和审美观等方面都具有自己的特征，主要体现在识别性、领导性、价值性和时代性四个方面。

1. 识别性

会展标志依附于会展活动或者会展组织而存在，体现了该会展特有的个性，承载着该会展背后的精神追求和文化内涵。因此，识别性是会展标志的根本属性。优秀的会展标志因其特色鲜明、造型优美、容易辨识和记忆，可以给公众留下深刻印象。

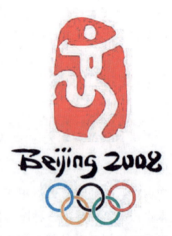

图4-4　2008年北京奥运会会徽

2008年北京奥运会会徽设计将中国特色、北京特点和奥林匹克运动元素巧妙地结合，"中国印·舞动的北京"以印章作为主体表现形式，将中国传统的印章和书法等艺术形式与运动特征结合起来，经过艺术手法夸张变形，巧妙地幻化成一个向前奔跑的舞动者迎接胜利，既体现中国悠久的历史文化，又代表运动的激情、青春与活力，如图4-4所示。

2. 领导性

会展标志是会展活动视觉传达要素的核心，也是会展活动开展信息传达的主导力量。在会展VI计划的各个要素的展开设计中，会展标志作为必要的构成要素始终居于领导地位，其他视觉要素都必须以标志构成整体为中心而展开。

3. 价值性

会展标志属于无形财产，即其本身并不具有直接的经济功能。但以该会标为主导的会展活动，经长期的举办或者经营，该会展组织者提供的服务以及参展商展出的商品获取了社会大众的认可，产生了良好的信誉和巨大的社会影响力，进而使会展活动组织者获得了利益。在此情形下，会展标志就具有某种财产属性。同时，会展标志可予以转让或者授权他人使用，通过其商业功能进行市场运营并获取经济收益。

围绕北京冬奥会会标的周边商品也十分受欢迎，钥匙扣、手办、水杯、卫衣、抱枕等商品琳琅满目。比如大受欢迎的钥匙扣十分精美，它将北京冬奥会元素与中国传统文化元素完美融合，从而大幅度地增加了该商品的经济效益，如图4-5所示。

4. 时代性

现代会展活动在复杂的市场竞争形势下不断发展，会展标志已成为向外界传达信息的重要部分，其标志形态必须具有鲜明的时代特征，可以展示会展的时代风采。纵观全球大型会展活动，为了适应潮流、把握时代特征，设计理念和设计风格相继进行优化和变更。

图 4-5　北京冬奥会周边商品

世界博览会是一项有巨大影响和悠久历史的国际性博览活动，在历届世界博览会所呈现的不同造型的会标中，可以感受到会标的优化与演变过程，其不同的造型所蕴含的不同理念，均较好地反映了一定的时代性特征，如图 4-6 所示。

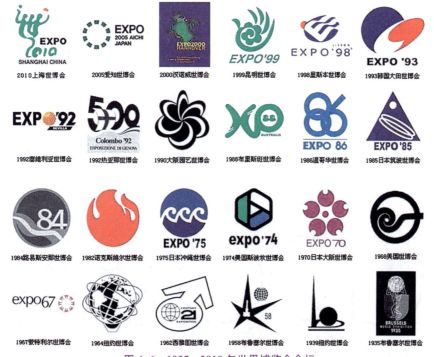

图 4-6　1935—2010 年世界博览会会标

(三）会展标志设计的原则

会展标志作为会展活动信息传递的象征符号，其本身除了构思、表现的独特外，还能准确体现会展活动的特征、理念，由于会展标志设计对图形的简练、概括、结构要求相当苛刻，其难度比画册设计、包装设计、海报设计等其他图形设计都难得多。一般情况下，设计师在设计的过程中可遵循以下独特性、快速识别性、艺术性、易读易记、可联想、表意准确、适用性强七个原则。

1. 独特性

随着会展活动的增加，标志也在增多，在诸多的会展活动品牌标识中，大众视觉首先接收到的是已知的和独特的。因此，会展标志设计必须做到独特别致、简明突出，追求创造与众不同的视觉感受，给人留下深刻印象。只有富于创造性、具备自身特色的会展标志，才能避免与各种各样已经注册、使用的现有标志在图形上雷同。标志的独特性主要表现在以下几个方面。

（1）构思角度的独特性。构思角度的独特性是指标志的设计通过独特的视角对事物进行发掘，对主题特征进行独到体现与准确传达，最终达到新颖的视觉效果。

G20杭州峰会会标图案，用20根线条描绘出一个桥形轮廓，其构思源于杭州的石拱桥造型，寓意着"G20"已成为全球经济增长之桥、国际社会合作之桥、面向未来的共赢之桥；同时桥梁线条形似光纤，寓意信息时代的互联互通。图案"G20"中"0"的变体"O"体现了各国团结协作精神；中文印章彰显了中国传统文化内涵，会标典雅、独特又具动感，给世界留下了深刻的印象，如图4-7所示。

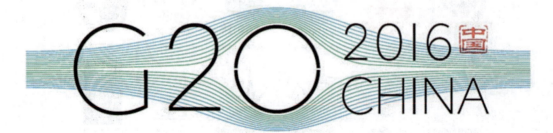

图4-7　G20杭州峰会会标

（2）艺术手法的独特性。会展标志设计常见的表现手法有很多，并且仍在不断发展与创新之中，如象征手法、表象手法、寓意手法、视感手法、模拟法等，独特的艺术手法运用，能赋予会标独特的魅力，给公众强烈的现代感、视觉冲击感和舒适感。

第八届中国花卉博览会会徽，将月季花朵与彩蝶的造型完美结合，取"蝶恋花"的寓意，契合了花博会美丽浪漫的会展特质。会徽造型中，花蕊部分是数字"8"的变形，巧妙、准确地传达了本届花博会为第八届的信息，同时暗喻中国花卉产业广阔的发展前景；层叠的花瓣犹如舞动飘逸的彩绸，传递了和谐、时尚、生态的生活理念，符合中国传统美学，具有鲜明的象征意义和美好寓意。会徽通过独特的艺术手法，赋予会标独特的艺术魅力，经过高度融合、提炼和演变形成的图形，花卉特点鲜明，整体灵动兼具美感，内涵丰富，简洁大气，有强烈的视觉张力，如图 4-8 所示。

（3）会标运用的独特性。会展标志的独特性不仅体现在标志本身，还表现在标志在各场所巧妙运用的独特。如创造性地运用于不同的媒体、材质上，形成独特的视觉效果。

2019 中国北京世界园艺博览会（以下简称"2019 北京世园会"）会徽，取名"长城之花"，设计风格端庄大气。6 片不同颜色的花瓣围绕长城翩翩起舞，生动呈现"长城脚下世园会"的特色，花蕊与长城的融合既有外在的时尚气质，又具备内在的东方文化脉络，将中国元素与世界表达结合一起，也象征世界各国共赴园艺盛会，在世界舞台上交流分享。将该会徽图形作为装饰元素，在不同媒体、材质上运用，呈现出了独特的艺术效果，如图 4-9 所示。

图 4-8　第八届中国花卉博览会会徽

图 4-9　2019 北京世园会会徽

2. 快速识别性

在现代信息繁杂的社会，识别性是会展标志最基本的功能。能快速识别的会展标志一般需要具有醒目和吸引力的特点。

（1）醒目。醒目是引起关注的首要条件，其目的是使会标在其所处的环境中脱颖而出，从而被识别并加以关注。因此，醒目的标志要具有简洁的外形、独特的表现、强有力的色彩等特点，使会标在不同的传播媒介、所处环境中，都能保持较强的视觉冲击力。

上海世博会会徽，以中国汉字"世"字书法创意为形，与"2010"巧妙组合、相得益彰，表达了中国人民举办一届属于世界的、多元文化融合的博览盛会的愿望；"世"字图形寓意三人合臂相拥，状似美满幸福、相携同乐的家庭，也可抽象为"你、我、他"广义的人类，对美好和谐的生活追求，表达了世博会"理解、沟通、欢聚、合作"的理念，凸显出上海世博会以人为本的积极追求；以绿色为主色调，富有活力，增添了向上升腾明快的动感，抒发了中国人民面向未来追求可持续发展的创造激情。会标图形中独特的外形、简洁的色彩、强有力的表现手法，很好地强化了会标的快速识别性，如图 4-10 所示。

（2）吸引力。会展标志吸引力的大小，决定了公众对会展活动信息驻足时间的长短，也影响了会展活动信息传达的效率，以及公众对会展活动信息的记忆程度。

2009APEC 会议会标，是一个由 21 瓣火花组成的烟花图案，象征了 21 个 APEC（亚太经济合作组织）经济体在同一个时间点走到一起召开会议，寓意着亚太经济合作组织的活力。图案中放射性的线条，制造了一种视觉上的强大吸引力，强化了会标的快速识别性，如图 4-11 所示。

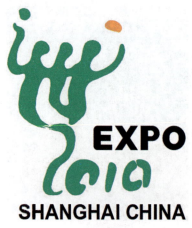
图 4-10　上海世博会会徽

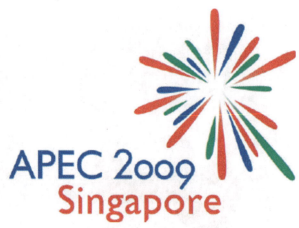
图 4-11　2009 APEC 会议会标

3. 艺术性

艺术性是会展标志能否给公众美的享受的关键。因为，会展标志是在极有限的空间内表现丰富、深刻内涵的图形，其设计要做到形简意赅、以小见大、以少胜多才行。

此时会标的简约并非简单或简陋，而是艺术上创造性地提炼、概括和深化，由此达到简约美。会展标志的艺术处理，包括通过艺术想象和艺术夸张，从而达到意象美和形式美的效果，使会展标志不仅定位准确、造型新颖大方、节奏清晰明快，还具有统一中有变化、富有装饰性等特点。

2022年第19届亚运会会徽"潮涌"的主体图形由扇面、钱塘江、钱江潮头、赛道、互联网符号及象征亚奥理事会的太阳图形6个元素组成。扇面造型反映江南人文意蕴，赛道代表体育竞技，互联网符号契合杭州城市特色，太阳图形是亚奥理事会的象征符号。钱塘江和钱江潮头是会徽的形象核心，绿水青山展示了浙江杭州山水城市的自然特质，江潮奔涌表达了浙江儿女勇立潮头的精神气质。整个会徽形象象征习近平新时代中国特色社会主义思想大潮的涌动和发展，也象征亚奥理事会大家庭团结携手、紧密相拥、永远向前。会徽整体形象简洁大气、特色鲜明、人文气息浓厚，具有很强的艺术性，如图4-12所示。

4. 易读易记

会展标志不仅要被快速识别，而且含义要容易被阅读，能被记住。易读与易记的会标必须做到形简意赅，即形式简洁明了，含义深刻、精练。

（1）简洁易读。标志要快速传播最为重要的信息，必须方便阅读和易于理解、沟通。易于阅读的标志往往具有简洁明了的图形和色彩，以及令人一目了然的视觉表述。

2017年金砖国家领导人会晤会标，主图案既是鼓满的风帆，也是旋转的地球，五种颜色代表着金砖五国，即象征五国团结合作、同舟共济、乘风破浪，驶向更加美好未来的深刻寓意。红色中国印不仅点明了为2017年主席国地位，还呈现了浓厚的中华传统文化韵味，简洁明了的图形和色彩方便阅读与易于理解，如图4-13所示。

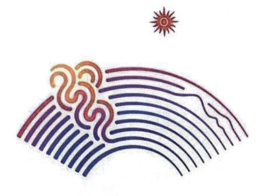

图4-12　2022年第19届亚运会会徽　　　　图4-13　2017年金砖国家领导人会晤会标

（2）强烈易记。会展标志被受众识别并记忆，是会展活动组织者所期盼的结果。便于记忆的会标往往形式强烈刺激，具有较强的视觉冲击力。因此，设计构思应该标新立异，含义应该深刻、精练。

北京申奥标志整体形象是一幅中国传统手工艺品图案，即"同心结"或"中国结"。图案采用了奥林匹克五环标志的典型颜色，简洁的动作线条勾勒出一位打太极拳者的动感姿态，蕴含着优美、和谐及力量，寓意世界各国人民之间的团结、合作和交流。会标把中国传统艺术和现代奥林匹克精神结合起来，体现了奥林匹克"相互理解、友谊、团结和公平竞争"的精神，图案造型精练、特色鲜明，很容易被受众识别并记忆，如图4-14所示。

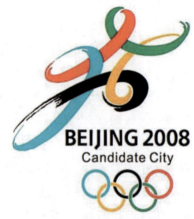

图4-14 北京申奥标志

5. 可联想

会展标志为了快速阅读，其本身直接展现的内容是非常有限的，要使会展标志表达的内涵更为丰富，其直观的图形必须可让人产生美好的联想，从而使公众对会展活动的定位、理念、性质有更为丰富和完整的理解，并对会展活动产生更为立体的印象。同时，会展标志的设计、构思，要避免联想歧义的产生，以免影响会展活动信息的正常传播。

2021第十届中国花卉博览会会徽名为"花之梦"，图案造型由"沪"字为原型演绎而成，图形融入"花"和"梦"字的巧妙变形，如彩练交织，寓意"盛世花开、绽放上海"。会徽整体图形能让人联想到花中之王的牡丹形象，彰显新时代国家兴旺、经济繁荣、社会稳定，寓意人民幸福安康的美好景象。该会徽通过演绎和联想的表现手法，以及艺术性的概括提炼，给公众留下深刻印象，如图4-15所示。

图4-15 2021第十届中国花卉博览会会徽

6. 表意准确

会展标志应能准确传递会展活动的定位、性质和理念，准确传达会展标志所代表的独特特征。会展标志的形式必须符合其内涵、个性，并且在情感表达方面也应该能准确地反映其调性，给人正确的心理感受。

首届中国—亚欧博览会会标名为"交汇"，由字母 a 和 e 组成，分别是亚洲（Asia）和欧洲（Europe）的英文单词首字母，它们交织而成的字母 x，是新疆汉语拼音"xinjiang"的首字母。会标整体形象和色彩简洁明了、内涵丰富、表意准确、易读易记，如图 4–16 所示。

图 4–16　首届中国—亚欧博览会会标

7. 适用性强

设计完成的会展标志，需要以各种方式展现给公众，其应用范围十分广泛，可能跨越不同的时间和空间。成功的会标往往能适用于不同的地域、媒体、材料和适应不同的时期、时代。

1）国际化

在经济全球化的今天，随着国际性会展活动的大量举办，会展标志应用的地域范围更加广泛，会展标志的直观、形象、不受语言文字障碍等特性的束缚，促进了国际交流与合作。当前，会展标志设计的广泛应用，已经成为国际化会展活动中不可缺少的一部分，因此会展设计要与国际接轨，不仅需要用更简单、有效、易懂的符号视觉语言反映时代、民族、国家、地域等不同的特征，还要体现会展活动组织国家的历史和文化。

"一带一路"国际合作高峰论坛会徽，以金、蓝色丝带代表"丝绸之路经济带"和"21世纪海上丝绸之路"，辅以红、蓝、棕、白、黑色彩元素，既体现"一带一路"多样性，也具有中国特色。两条丝带汇聚形成球形，体现包容、团结、合作的寓意，代表全球合作、互利共赢的人类命运共同体。同时丝带构成英文字母"S"代表丝绸（silk），球形中心隐含"大雁塔"，寓意丝绸之路以中国为中心，始于西安，惠及全球。该会徽不仅兼具信息化、视觉化、现代化，还以国际化的语言形式蕴含了"一带一路"的理念与精神，如图 4–17 所示。

图 4–17　"一带一路"国际合作高峰论坛会徽

2）便于运用

会展标志虽然是平面和独立的呈现，但它在运用过程中是附着在不同的材料上的。

因此，设计会展标志的时候要顾及未来选择媒体、材质的合理性，以及后期延伸性，为标志留下可变的空间，以适合各种大小不同场合使用。

2014亚太经济合作组织（APEC）峰会会标，采用21根彩色线条描绘出一个多彩的地球的轮廓，这21根线条象征APEC 21个经济体，整个会标象征着世界的多元美好和开放包容。会标运用表象手法塑造出典型特征的关联形象——中国天坛的造型，寓意中国与APEC各经济体紧密合作、共谋发展的美好愿景，如图4-18所示。

图4-18　2014亚太经济合作组织（APEC）峰会会标

（四）会展标志的基本类型

会展标志从形式上可以分为文字类会标和图形类会标两大类型。

1. 文字类会标

文字标志目前在世界各国使用比较普遍，是指仅用文字构成的会标。设计中有直接用汉字、外文、数字构成的，也有用文字组合而成的。这类会标的特点是比较简明，便于称谓，能使公众通过会标联想到会展活动的组织者，从而树立品牌形象。

（1）汉字会标。如海峡论坛会标，其图案造型是草书"海"字，是从书法名家专门为海峡论坛书写的上百个"海"字中挑选、演化而来。"海"代表海峡、海西，取形自汉代画像砖"两人对坐论道"，寓意是传承中国自古便善于交流的传统美德。标志的线条形态，呈现出一种水流的感觉，既表现两岸海洋文化的概念，也蕴含交流的顺利。标志下方有海峡论坛英文翻译。会标以中国书法文字做拟人化设计，具有独特的中国传统文化美感，表达了巧妙的、内涵丰富的人文思考与情怀，如图4-19所示。

图4-19　海峡论坛会标

（2）外国文字会标。如第11届北京亚运会会徽，图案中除亚奥理事会会徽中的太阳光芒外，还有以雄伟的长城组成的英文字母"A"字。长城是中国古老文明的象征，字母"A"是英文Asia的缩写，二者结合，代表在北京举行的亚洲运动会将成为联合亚洲各国人民的纽带。长城图案还构成英文"XI"字，表示本届亚运会是第11届，如图4-20所示。

（3）数字会标。如2012伦敦奥运会会徽，以数字"2012"为主体，包含奥林匹克五环及英文单词伦敦（London）。会徽通过单纯而大块的色彩组成的图案，彰显激情、现代感和包容性，融入"每个人的奥运会"的设计理念，象征富有活力的奥林匹克精神及其能感染全世界人民的能力，如图4-21所示。

图4-20　第11届北京亚运会会徽

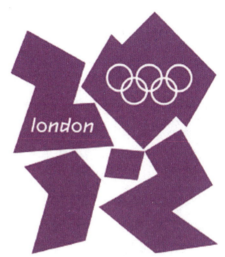

图4-21　2012伦敦奥运会会徽

（4）组合文字会标。如上海世博会志愿者标志，图案主体由汉字"心"、英文字母"V"组合而成，形似嘴衔橄榄枝飞翔的和平鸽，表达了志愿者的用"心"和热"心"。"V"是英文"volunteer"的首字母，阐述了标志所代表的群体，赋予其清晰的含义；飞翔的和平鸽代表上海，也象征和平友爱，橄榄枝则寓意可持续发展和希望，传承"城市，让生活更美好"的世博会主题。彩虹般的色彩，迎风飘舞的彩带，是上海热情的召唤，如图4-22所示。

图4-22　上海世博会志愿者标志

2.图形类会标

通过几何图案或象形图案构成的会展标志，其造型丰富多彩、千变万化，可由各种动物、植物及几何图形等图形构成。此类会标具有自己的艺术规律，不仅易识易记、不受语言的限制，还具有比较直观、艺术性强、富有感染力等特点，容易给公众留下较深的印象。

（1）具象图形会标。这是在具体图像（多为实物图形）的基础上，经过各种修饰，

如简化、概括、夸张等设计而成的,其优点在于直观地表达具象特征,使人一目了然。如 2017 年哈萨克斯坦世博会中国美食与文化馆标志,拿弓的将士策马奔腾,既是腾云驾雾,又是河海青山,直观地表现了中国元素及文化内涵,渐变的色彩搭配则更好地展现了容纳五湖四海友人前来欢聚的情怀,如图 4-23 所示。

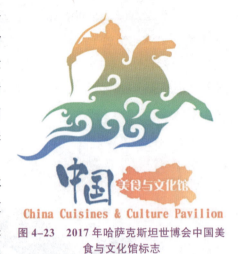

图 4-23　2017 年哈萨克斯坦世博会中国美食与文化馆标志

(2) 抽象图形会标。这是由点、线、面、体等造型要素设计而成的会标,它突破了具象的束缚,以简单抽象的几何形态构成会标图形,并采用现代的构成形式,产生强烈的视觉刺激,来表现会展的活动理念。如 2020 年东京奥运会、残奥会会徽,选择了抽象形态,用三种不同的长方形代表不同的国家、文化和思维方式,表达了多样性融合、连接全世界的理念。图案造型凝聚着厚重的东方历史文化,也融入西方文化元素,富有"和"之美、"素"之美、"寂"之美,如图 4-24 所示。

(3) 象征图形会标。这是以某些简洁的图形进行艺术处理,表现相关含义,具有自己的艺术规律和较好的艺术象征性。如 2016 年里约热内卢奥运会会徽,采用了 3D 特效设计图,3 个手拉手一起舞动着的人的象征图形,组成了里约面包山形象;会徽的颜色由代表着巴西的绿、黄二色搭配全球性的蓝色构成,体现了富有感召力的力量性、和谐的多样性、丰富的自然性和奥林匹克精神。会徽造型简洁明快、动态感很强,象征了里约热内卢的特色和多样的文化,展示了里约热内卢人和这座城,如图 4-25 所示。

图 4-24　2020 年东京奥运会、残奥会会徽　　图 4-25　2016 年里约热内卢奥运会会徽

实训步骤

实训任务：标志制作，效果如图 4-26 所示。

步骤 1：打开 Adobe Illustrator 软件进行绘制。在工具栏中单击文件菜单，选择新建命令，建立 A4 大小文档，并设置文件大小，如图 4-27 所示。

步骤 2：提取线稿和标准色，选中线稿后，在属性窗口选择嵌入命令，按 Ctrl+2 键完成素材锁定，如图 4-28 所示。

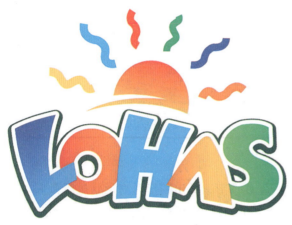

图 4-26　海峡两岸乐活节标志

图 4-27　新建文件

图 4-28　嵌入线稿素材

步骤 3：设定轮廓色，取消填充色的选择，利用钢笔工具来勾画字母图形。在勾画的过程中，注意确保曲线顺畅，按住 Alt 键，单击去掉一个控制柄，再进行下一条线的勾画，如图 4-29 所示。

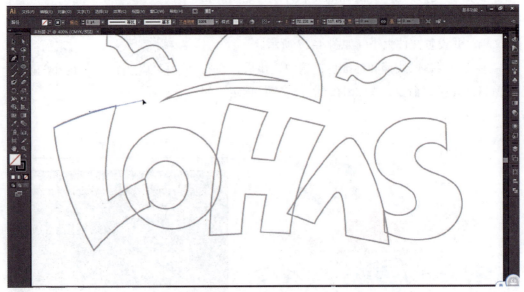

图 4-29　绘制图形 L

步骤 4：利用椭圆工具来制作英文字母 O 图形，画出圆形后对形状进行微调，按 Ctrl+C、Ctrl+F 键复制一个圆形，粘贴在原来位置，然后按住 Shift 键对图形进行等比例缩放，这样就完成了字母中心的圆形的制作，如图 4-30 所示。

图 4-30　绘制图形 O

步骤 5：选中两个圆，打开路径查找器，选择减去按钮，现在就成为一个独立的图形，如图 4-31 所示。

图 4-31 修剪图形

步骤 6：按照同样的步骤完成后面 3 个字母图形制作，并用小白箭头（直接选择）工具对局部进行修改，来解决圆角的线条不够顺畅的问题，如图 4-32 所示。

图 4-32 图形局部修改

步骤 7：制作字幕 S，这个形象是大量的曲线，所以在制作的时候一定要注意让曲线保持顺畅，如图 4-33 所示。

图 4-33　绘制图形 S

步骤 8：制作太阳的造型。用椭圆工具画一个圆，保证圆的大小和位置与线稿一致，如图 4-34 所示。

图 4-34　绘制太阳图形

步骤 9：选择钢笔工具里面的添加锚点工具，在图形上下两部分的交界处添加一个锚点，左右两侧都要添加，并在这个地方做转折，如图 4-35 所示。

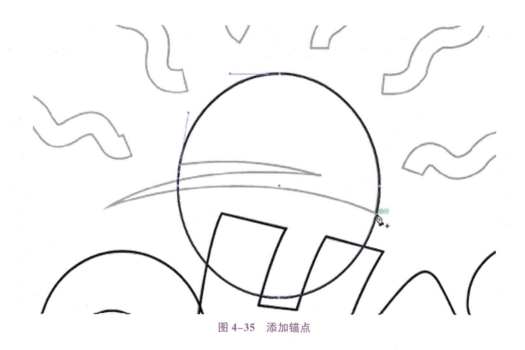

图 4-35　添加锚点

步骤 10：直接选择工具来进行移动，将圆形下半部分的锚点移动到图形的转折点，注意按住 Alt 键，鼠标左键移动节点的控制柄，来调整曲线的弧度，如图 4-36 所示。

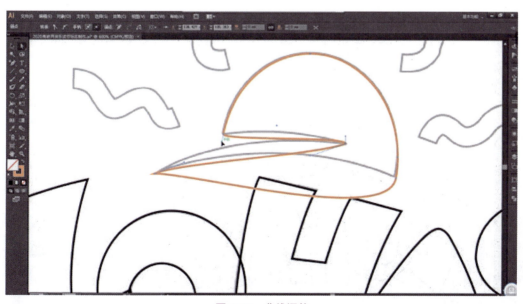

图 4-36　曲线调整

步骤 11：选择钢笔工具在线稿曲面中心位置绘制曲线，需要保证线条曲度的顺畅，如图 4-37 所示。

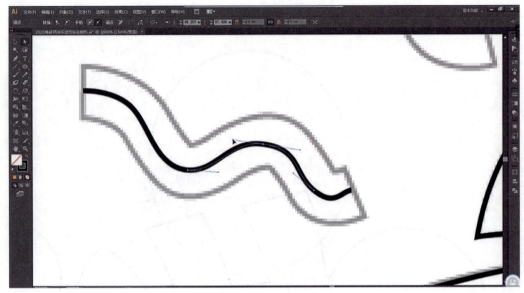

图 4-37　线条曲度调整

步骤 12：这样画好之后，再用直接选择工具进行局部修改，其余 5 个曲线图形如法炮制，如图 4-38 所示。

图 4-38　曲线调整

步骤13：按住Shift键选中已经制作完成的6个线条，单击描边按钮中的向上箭头，将线条加粗到线稿所示效果，如图4-39所示。

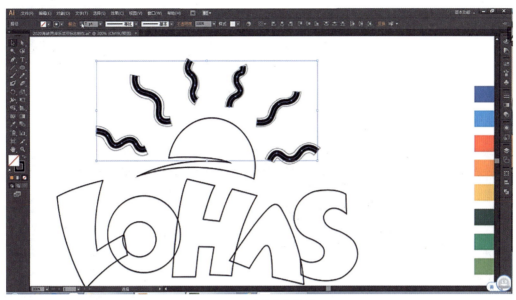

图4-39 线条粗细调整

步骤14：打开对象菜单选择"路径/轮廓化描边"选项，到此为止，标志的基础准备工作完成，如图4-40所示。

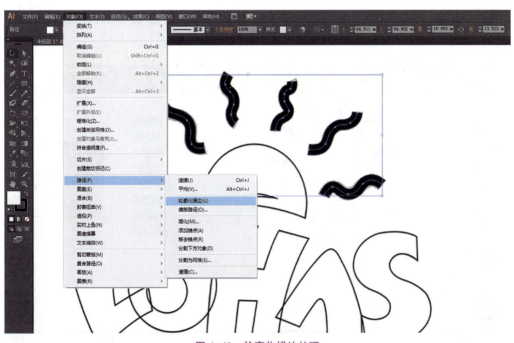

图4-40 轮廓化描边处理

步骤15：给 L 图形着色。首先，双击打开渐变填充控制面板设置渐变填充，用吸管工具吸附深蓝色，将深蓝色拖拽到下方滑块左边，再选中右边的滑块，用吸管工具吸附浅蓝色，将浅蓝色拖拽到右边滑块处，如图4-41所示。

步骤16：用渐变填充工具微调渐变的方向，如图4-42所示。

步骤17：用同样的方法给字母 O 图形着色。另外，字母 H 图形是一个纯色色块，只需要用吸管工具直接吸附一个蓝色即可，其他字母图形如法炮制，如图4-43所示。

图4-41　图形 L 着色

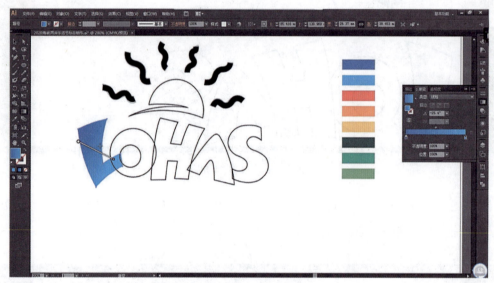

图4-42　渐变填充设置

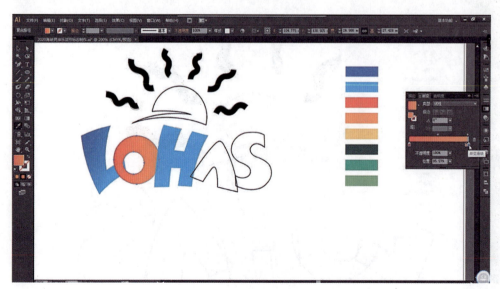

图4-43　图形 OH 着色

步骤 18：按住 Ctrl+Shift+] 键，将字母 L 和 A 图层调整到顶层，选中 5 个字母图形，取消它们的外轮廓描边，并右击，选择编组，如图 4-44 所示。

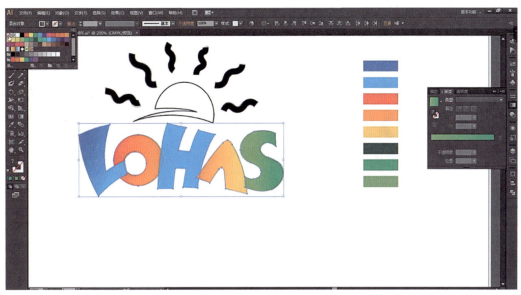

图 4-44　取消图形外轮廓描边

步骤 19：用同样的方法给太阳图形着色，如图 4-45 所示。

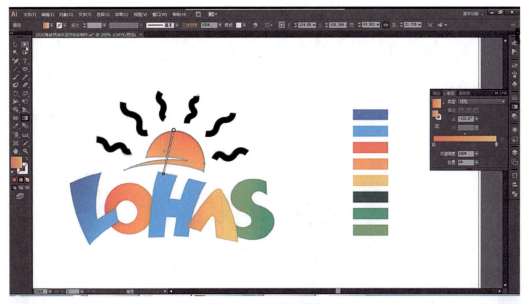

图 4-45　太阳图形着色

步骤20：紧接着对太阳的6个光辉线条着色，用吸管工具从线稿色标中选择合适颜色，为6个线条进行填充，如图4-46所示。

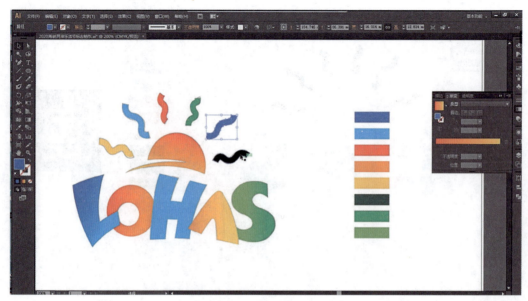

图4-46　曲线条着色

步骤21：选中字母组合图形，按Ctrl+C、Ctrl+V键再复制两个字母组合图形，如图4-47所示。

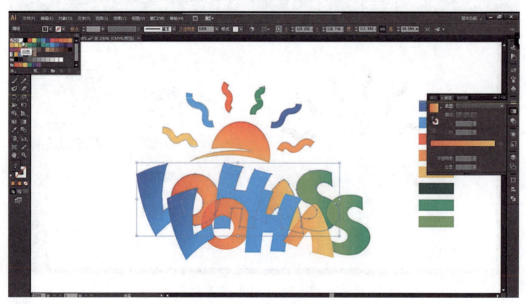

图4-47　复制字母图形

步骤 22：选择中间层字母组合图形，设置描边色为白色，并加粗为 7 pt，如图 4-48 所示。

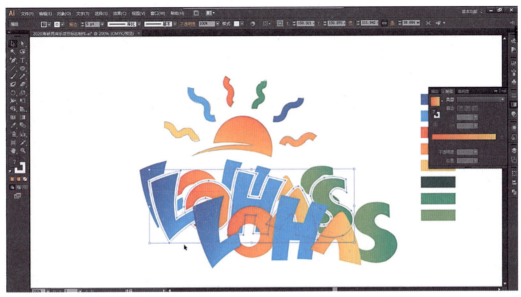

图 4-48　添加外轮廓描边（1）

步骤 23：选择最底层字母组合图形，设置描边色为深绿色，描边大小为 14 pt，如图 4-49 所示。

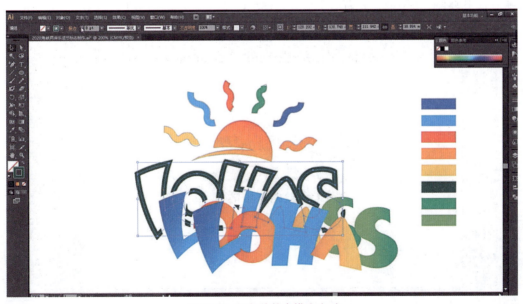

图 4-49　添加外轮廓描边（2）

步骤 24：同时选中两个描边字母组合图形，单击描边选项，打开控制面板，选择"圆角连接"选项，将字母组合图形转换成圆角效果，如图 4-50 所示。

步骤 25：适当调整 3 个字母组合图形的位置，右击选择编组；按住 Alt+Ctrl+2 键，将之前锁定在最底层的线稿解锁，然后按 Delete 键删除，如图 4-51 所示。

图 4-50 设置圆角效果

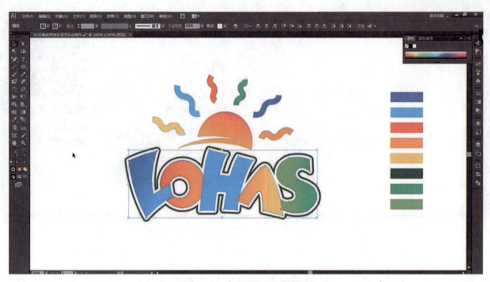

图 4-51 字母图形位置调整

步骤 26：输入活动主题和广告语文字，分别选择合适的字体，并调整字体大小。随后选中所有图形对象，左右居中对齐，标志图形制作完成，如图 4-52 所示。

图 4-52 输入主题文字

 技能训练表

完成以上步骤后，确定会展标志制作任务完成，"会展标志制作"技能训练表见表 4–1。

表 4–1 "会展标志制作"技能训练表

学生姓名		学　号		所属班级	
课程名称			实训地点		
实训项目名称	会展标志制作		实训时间		
实训目的： 熟练掌握会展标志制作的基本原理以及制作流程。					
实训要求： 1. 认真学习会展标志设计的相关知识。 2. 根据主题会展标志线稿图，勾画出准确的标志图形。 3. 提取参考图标准色，为线稿着色。 4. 明确文字的设计要求，注意图文之间的位置关系。					
实训截图过程：					
实训体会与总结：					
成绩评定			指导老师签名		

 经验分享

在教学的过程中，将理论知识融会到实践过程中，将任务分解为线稿绘制、图形着色、标准字设计三个步骤，教学过程深入浅出、形象生动，富有启发性。本节课的创新与特色体现在如下方面。

1. 教学设计有创新

（1）微课主题内容特点鲜明，具体表现为"短小精悍、主题突出、交互性强、应用简单"，有针对性地展开教学，为教师的课堂应用和学生的个人学习创造了便捷条件。

（2）在讲解上具备准确性、条理性、精要性，注重提高视觉的可观赏性、听觉的效果性、语言的通俗性。

（3）每一个知识点的讲解，时间定位明确。在有限的时长内讲透知识点，避免了讲解宽泛、语言啰嗦。

2. 关注过程，关注学情，关注结果

（1）本节课教学内容以标志设计制作为主，注重激发学生的创新思维，提高学生的创新能力和自我表达能力。

（2）老师从知识讲授者转变为学习活动的促进者和引导者；学生从被动地接受知识信息转变为主动地获取知识、分析和解决问题。让学生有了更大的自主学习和合作学习的空间。

（3）除了让学生在课堂上完成任务外，还通过标志展示等活动，形成"你追我赶""共同进步"的学习氛围。

 即测即练

任务 4-2　会展 VI 基础要素系统设计

 情境导入

> 小孙同学暑假社会实践期间，在一家参展企业的展位负责展品和企业的宣传工作。然而，他发现参观者很难记住该企业的名称和展品特点，展台的吸引力也比其他企业的展台要差很多。他很困惑，不知道如何提升展台的吸引力来吸引观众的关注。于是，小孙同学找到了秦老师，询问如何解决这个问题。在秦老师的指导下，小孙同学在展台上加入一些符合企业文化的辅助图形和吉祥物，提升了展台的整体视觉效果。最终，参展企业的展位在会展中取得了较好的宣传成效，小孙同学也得到了企业的高度肯定。

 任务目标

素质目标

1. 具有良好的交流与沟通能力。
2. 具备较强的吃苦耐劳品质。
3. 具备较强的团队协作意识。

知识目标

1. 了解会展视觉识别系统的基本原理。
2. 熟悉会展 VI 基础要素系统构成元素。
3. 掌握会展 VI 基础要素系统设计方法与技巧。

技能目标

1. 提升学生对相关设计软件的应用能力。
2. 提升学生对会展 VI 基础要素的设计能力。
3. 强化会展 VI 基础要素系统设计创新能力。

思政目标

1. 让学生了解中国传统文化元素在设计中的艺术魅力。
2. 强化文化自信、树立民族自豪感。
3. 培养设计师精益求精的工匠精神。

 建议学时

16 学时。

 相关知识

基础要素系统是会展 VI 设计的重要组成部分，基础要素是表达会展活动理念的统一性基本设计要素，是以会展标志为核心进行的设计整合，是一种系统化的形象归纳和形象的符号化提炼，是通过品牌色彩、会标字体等来强化品牌形象个性，达到品牌形象视觉的差异化。会展 VI 基础要素系统主要包括会展标志设计、色彩应用、字体应用、版式设计等。

会展标志设计是最基础的要素，它是品牌形象的核心，具有代表品牌特征的作用；色彩应用是会展 VI 的重要组成部分，它可以通过色彩搭配的方式，塑造品牌的特色和形象；字体应用可以通过字体的选择和排版的设计，突出品牌的文化和特点；版式设计则是将会标、色彩、字

视频 4-5
基础要素系统

体等要素融合起来，进行整体布局和设计。

一、会展标志释义

会展标志释义，即会展标志设计说明或设计意念，是针对会标设计思路、设计定位、具体含义的文字解释。好的会标设计必须有好的说明，尤其对"浓缩"的设计艺术——会标来说，其"说明"显得更重要；会标释义，不但要准确无误、言简意赅地反映会标作品的意图和含义，且要文笔流畅、语词生辉，凭借短短的数十字或数百字的介绍，使会展活动组织者和公众很快认识会标并产生共鸣，因而词汇在释文中有着举足轻重的作用。

在撰写会展标志释义时，需要了解会展活动的目的、主题及标志设计背景。释义应该清晰明了、简洁易懂，需要围绕视觉效果、设计灵感、色彩构成等方面进行阐述。在此，以"首届海峡两岸乐活节标志"为例进行阐述。首届海峡两岸乐活节活动，是由厦门携手台湾举办的主题为"两岸一家亲、共建新家园"的论坛活动。活动中每一个环节都有两岸参与、台胞互动，时时处处都体现出浓浓的"共同缔造"的印记，该活动现已成为厦门"永不落幕海峡论坛"。

标志释义：

（一）视觉效果

会标整体形象简洁大气、特色鲜明、人文气息浓厚，具有强烈的现代感、艺术性和视觉冲击力。整个会标图形象征着两岸青年协作、携手，一起倡导资源节约、环境保护、人际友好、简约消费的"乐活"理念。

（二）设计灵感

会标图案由英文字母和冉冉升起的太阳形象组合而成。设计构思来源于"乐活"（LOHAS 音译），是英语 Lifestyles of Health and Sustainability（即"健康和可持续的生活方式"）的缩写，每个字母重叠相连，象征着两岸青年积极互动、紧密相拥，共同奔向更加美好未来的深刻寓意；太阳图形是青春活力的象征符号，表达了两岸青年阳光、热情的精神气质。

（三）色彩构成

会标的颜色由代表蓝天大海的蓝色、象征太阳的橙色、象征自然的绿色构成，体现了青春活力、快乐平和、绿色环保的"乐活"精神。

二、会展标志标准制图

会展标志是会展活动品牌形象的核心要素，它的使用范围非常广泛，大至几十米的户外广告，小至几厘米的名片，甚至还有更小的应用，必须考虑会标的适应性和组合规

范，以便在使用中精确地复制，达到统一性、标准化的识别目的。这就需要合理、便捷的标准制图，让制作者有章可循、依图制作、常用会标的标准制图方法有以下四种。

（一）网格制图法

网格制图法也称标准制图，是以网格为制图单元，反映制图对象特征的一种制图方法，其制图精度取决于网眼大小，网眼越小，精度越高。该方法可以规范会标大小、最小使用尺寸、可用范围、位置、间距、比例、会标与企业名称之间的关系、后期使用规范等，如图4-53所示。

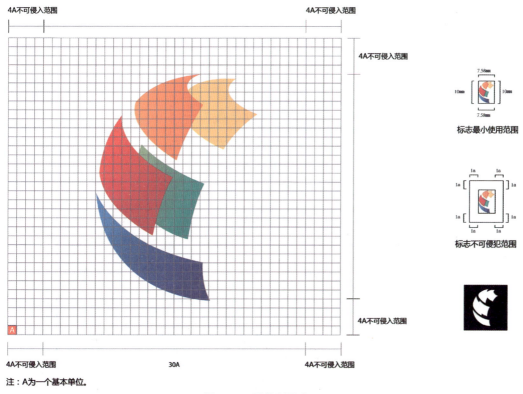

图4-53　网格制图法

（二）坐标标示法

依据水平、垂直两个坐标确定造型边缘各关键点的位置，以此作为复制的参考，是一个适合特异会标的制图方法，如图4-54所示。

（三）比例标示法

确定某一标准尺寸为基本单位或直接采用会标的部分和整体为依据，其余尺寸按照基本单位为基准参数变化。令其为 x 或其他代码，其余的造型如笔画粗细、间隔距离等，均为 x 的倍数关系。比例标示法可以减少会标在放大缩小时的比例失真，如图4-55所示。

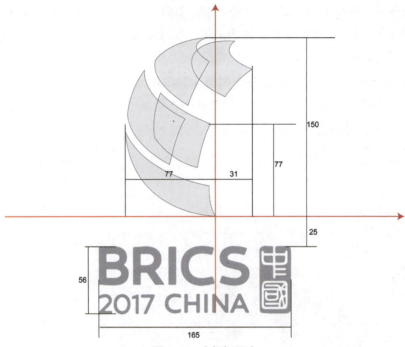

图 4-54　坐标标示法

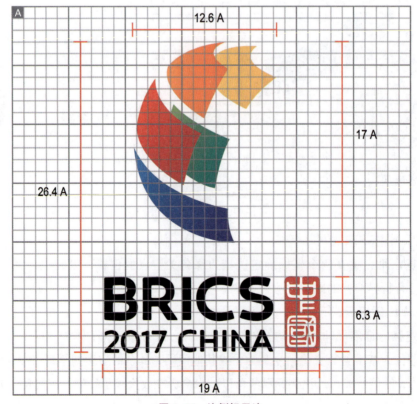

图 4-55　比例标示法

（四）圆弧角度标示法

这是为了说明会标图案和线条的弧度与角度，用圆规、量角器的测量数据，标示出正确位置的角度和圆弧的数值，以保证设计的规范和严格，是辅助说明的有效方法，如图 4-56 所示。

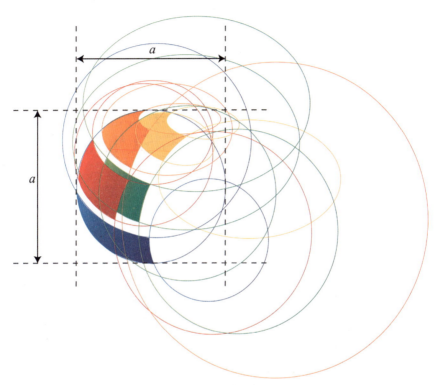

图 4-56　圆弧角度标示法

三、会展标准字体

会展标准字体，是指经过设计的专门用来表现会展活动名称、主题、口号的字体，是会展活动形象识别系统中的基本要素之一，常与会标一起使用，具有明确的说明性和识别性，可直接将会展活动品牌传达给公众，强化会展活动形象与品牌的诉求力，其设计的重要性与会标同等。

经过精心设计的会展标准字体，是根据会展活动品牌形象个性而设计的，是对字体形态、字间距离、线条粗细、字间连接与配置等统一细致严谨的规划，并在各种媒介上进行传播，以传达会展活动的规模、性质、理念和精神等信息为目的，进而塑造会展活动品牌形象，增进社会大众对会展活动的认知和美誉。

（一）标准字体的基本类型

基础要素系统中标准字体可分为会展名称标准字体和会展主题口号标准字体。

（1）会展名称标准字体。经过统一设计的会展活动名称，主要用于传达会展活动的规模、性质、理念和精神，以树立会展活动的品牌形象。会展名称标准字体是标准字体中最主要的，也是其他各种标准字体的基础。如：2017年金砖国家领导人会晤标准字体、中国—拉美国际博览会标准字体等，如图4-57、图4-58所示。

图 4-57　2017年金砖国家领导人会晤标准字体

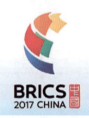

图 4-58　中国—拉美国际博览会标准字体

（2）会展主题口号标准字体。这类字体运用于会展活动的各种广告文字、专题报道、数字媒体广告、海报的主题口号字体设计。这类标准字体因为使用时间短，设计风格具有自由、活泼的特点，给人留下强烈的视觉印象。如杭州2022年第19届亚运会主题口号标准字体、北京冬奥会和冬残奥会主题口号标准字体等，如图4-59、图4-60所示。

图 4-59　杭州 2022 年第 19 届亚运会主题口号标准字体

图 4-60　北京冬奥会和冬残奥会主题口号标准字体

（二）标准字体的基本特征

标准字体作为基本视觉要素有以下特征。

（1）识别性。标准字体的识别性体现在独特的风格与强烈的个性形象上。它依据会展活动的背景和理念，塑造风格各异的字体，传达企业性质与产品特性，达到会展活动识别的目的。

（2）易读性。会展活动标准字体应具备明确的传播信息，易于公众产生共鸣与认可，提升视觉传达的瞬间效果。其基本笔画和组合必须遵循习惯规则，力求准确规范，避免随意性，以免造成辨认的困难。

（3）延展性。标准字体广泛应用于各种媒体，要和其他基本视觉要素进行多种组合，还要适应各种不同的场合和多种表现形式，因此必须具有延展性。

（三）标准字体设计的基本要求

会展标准字体作为一种符号，和会展标志一样也能表达丰富的会展活动内容，是会展活动形象整合中的另一个重要元素。因此，会展标准字体的设计需要有一定的针对性、准确性、美观性和创新性。

（1）针对性。会展 VI 设计中的标准字体设计，要与会展活动具体信息和会展标志形象相匹配，要针对字体所处的环境、字体的材料、加工工艺等来设计变化。

（2）准确性。准确性是会展标准字体设计的最基本要求，会展标准字体设计需要做到最大限度的准确、明朗、可读性强，不产生任何歧义，更不会出现"猜字"现象。

（3）美观性。会展标准字体设计要在清晰醒目、易读性高的基础上，注意笔画形态的统一、字体之间的协调配合，使字体整体具有生动性和趣味性，并产生视觉上的美观性。

（4）创新性。要寻求适当的表现方法，设计出独具一格、富有魅力的会展标准字体，来吸引公众的注意，让会展活动品牌形象深入人心，不能直接使用未经设计的普通字体。

四、会展标志的标准色

标准色是会展 VI 设计不可或缺的构成元素，是用来象征会展活动理念的指定颜色，是会展标志、会展标准字体及会展宣传媒体专用的色彩系统。它在会展活动信息传递的整体色彩计划中，具有明确的视觉识别效应，因而具有在市场竞争中制胜的感情魅力。

视频 4-8

标准色

设定标准色，除了实施全面展开、加强运用，以求取得视觉统合效果以外，还需要制定严格的管理办法进行管理。同时，为了保证标准色的准确再现与便于管理，标准色一般由印刷油墨的 CMYK 值或 RGB 的色标值来表现。例如：2022 年第 19 届亚运会色彩系统主题为"淡妆浓抹"，灵感出自宋代诗人苏轼的诗句"欲把西湖比西子，淡妆浓抹总相宜"，通过对中国色彩文化和杭州城市特质的提炼与浓缩，设计出以"虹韵紫"为主，以"映日红、水墨白、月桂黄、水光蓝、湖山绿"为辅的色彩系统，挥洒出既有葱郁湖山自然生态、又富创新活力运动激情的新时代杭城华彩画卷，如图 4-61 所示。

图 4-61　2022 年第 19 届亚运会色彩系统

（一）标准色的功能

（1）传播。创造性地开发和运用标准色的组合，通过色彩色相、纯度、明度三方面的和谐匹配，在其中注入会展活动理念的情感倾向和理性意味，这样不仅能强化会展活动识别形象的吸引力和传播力，还能实现形象化的管理。

（2）识别。色彩本身具有感知、辨识的认知效应，人们对于色彩的感知和联想，赋予色彩以象征或设定的指示意义。会展色彩作为独有的语义传播信号和视觉传播媒

介，能体现会展活动的基本特质，有助于树立会展、品牌形象，便于公众对会展活动建立深刻印象。

（二）标准色的设定

标准色的设定可根据会展活动的需要进行选择，一般有以下三种方式。

（1）单色标准色。根据会展活动的主题与理念选择合适的单色，具有色彩集中、单纯有力等特点，能给公众以强烈的视觉印象。

（2）复色标准色。根据会展活动的内容来选择适合表现主题的色彩，一般采用两种以上的色彩进行搭配，可以增加色彩律动的美感，如图4-62所示。

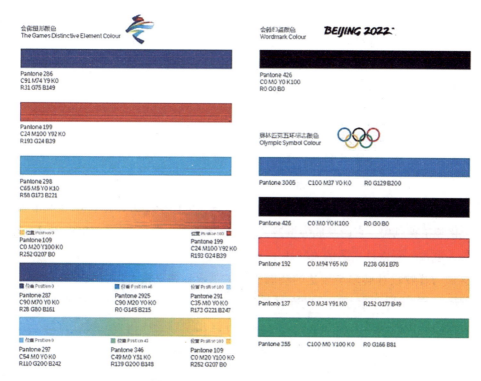

图 4-62　2022 北京冬奥会标志标准色

（3）主色加辅助色。主色的功能在于强调并突出会展主题、理念和内容，主要适用于会标及标准字体的组合，有整合会展形象识别系统的作用。但由于主色在实际应用过程中无法满足各种场合的要求，所以增加了辅助色，以配合主色的应用，加强公众的记忆，并用于会展活动现场不同区域，来区分会展活动的不同内容。

（三）标准色的设计要求

（1）单纯有力，具有强烈的视觉冲击力。

（2）符合会展活动品牌形象的特征和理念。

（3）有助于会展 VI 的延伸和应用。

五、会展吉祥物

会展吉祥物是会展 VI 中一项重要的辅助性视觉元素,它通常以平易近人、可爱动人的人物或拟人化形象出现,具有极强的亲和力和趣味性。通过吸引公众的目光并激发好感,吉祥物能够巧妙地运用象征和寓意的手法,传达会展活动的主题、理念和特质。这样,吉祥物不仅为会展活动增添了生动的视觉元素,还深化了会展活动品牌形象的具象化表达。

极富艺术魅力的会展吉祥物,蕴含现代人的审美思想、文化观念和时代精神,并以其独特的视觉语言向公众传递最祥和的福音和最美好的祝愿。

(一)会展吉祥物的特点

1. 独创性——新颖别致,个性突出

独创是一切艺术创造活动中最宝贵的因素。作为会展吉祥物要凸显其独特的个性,就必须塑造形象的独特性,彰显与众不同的个性。例如:上海世博会的吉祥物——一个头发翘起、圆眼含笑、腿臂舒展,外形就像中国传统汉字"人"的蓝色小孩,蓝色小孩取名"海宝"(HAIBAO),意为四海之宝。"海宝"的蓝色主色调,代表着地球、梦想、海洋、生命、未来、科技,不仅与上海世博会"城市,让生活更美好"的主题深度契合,也是中国融入世界、拥抱世界的象征;"海宝"作为世博会形象品牌的重要载体,其造型独特、新颖别致、个性突出,体现了世博会举办国家、承办城市独特的民族文化和精神风貌,它已经成为世博会最具价值的无形资产之一,如图 4-63 所示。

2. 关联性——设计主题的关联性

会展吉祥物设计必须与表达的会展活动主题或理念直接有所关联,有着必然的联系。例如:第 11 届北京亚运会的吉祥物为憨态可掬的中国大熊猫,取名"盼盼",它手举天安门图像的奖章,伸开双手,鼓励体育健儿秉承亚运精神,勇往直前,其造型寓意盼望和平、友谊,盼望迎来优异成绩,如图 4-64 所示。

图 4-63 上海世博会的吉祥物

图 4-64 第 11 届北京亚运会的吉祥物

3. 拟人化——人格化的艺术处理

拟人化的吉祥物，令人感到亲切可爱、个性鲜明，给人耳目一新的视觉感受，从而深化人们对会展活动品牌形象的印象。例如：杭州2022年第19届亚运会吉祥物是一组名为"江南忆"的机器人，分别取名"琮琮""莲莲""宸宸"。"琮琮"名字源于良渚古城遗址出土的代表性文物玉琮，展现了不屈不挠的创业精神，鼓舞人们激发生命活力，创造美好生活；"莲莲"名字源于西湖中无穷碧色的接天莲叶，展现了精致和谐、大气开放的人文精神，传递着共建人类命运共同体的期许；"宸宸"名字源于京杭大运河杭州段的标志性建筑拱宸桥，展现了海纳百川的时代精神，架起了亚洲和世界人民的心灵之桥，如图4-65所示。

图4-65　杭州2022年第19届亚运会吉祥物

4. 亲和力——注重情感有效表达

会展吉祥物容易给公众传递一种亲近宜人的感觉，它能渗透人的内心深处，诱发心理情感反应，推动人们更加从感情上贴近吉祥物的艺术形象。例如：2008年北京奥运会的吉祥物"福娃"是5个拟人化的娃娃，造型可爱，极具亲和力，它们的原型和头饰蕴含着与海洋、森林、火、大地和天空的联系，应用了中国传统艺术的表现方式，展现了灿烂的中国文化的博大精深。北京奥运会吉祥物的每个娃娃都代表一个美好的祝愿：贝贝象征繁荣，晶晶象征欢乐，欢欢象征激情，迎迎象征健康，妮妮象征好运，各取它们名字中的一个字有次序地组成了谐音"北京欢迎你"。北京奥运会吉祥物首次把动物和人的形象完美结合，体现了北京奥运会"绿色奥运、人文奥运、科技奥运"的筹办理念和奥林匹克精神，传递了人类社会和平发展、人与自然和谐相处、人与人之间和睦相处的理想和追求，如图4-66所示。

图4-66　2008年北京奥运会的吉祥物

5. 审美性——特殊艺术样式选定

要让公众关注或喜爱会展吉祥物，就造型设计而言必须有一定的审美价值，这样才能发挥它的实际作用。因此，在进行吉祥物设计时，必须遵循一定的形式美的法则、美的形象、美的情感、美的称谓，使其具有难以抗拒的吸引力。例如：2022中国国际服务贸易交易会吉祥物，名为"福燕"（FuYan），其主体形象取材于北京雨燕，形象简约可爱、具有亲和力。雨燕具有不畏困难、可持续飞行的特性，象征着服贸会促进国际化沟通交流和永不落幕的特点，也体现出共克时艰、踔厉奋发、勇毅前行的顽强精神。吉祥物色彩采用了服贸会主视觉色彩体系中的蓝色渐变色，形象视觉层次更加鲜明。胸前水滴造型代表海水，蕴含连接融汇、国际合作等概念，水滴形的彩色光环是数据信息传输的抽象表达，寓意国际高频的数据信息流通，契合服贸会"全球服务 互惠共享"的理念，如图4-67所示。

图4-67　2022中国国际服务贸易交易会吉祥物

6. 系统性——各种形态变化与统一

会展吉祥物主造型确定后，根据会展活动品牌推广的实际需要，会出现不同色彩、形态、表情、动作、场合等所使用的吉祥物造型，它们之间是一脉相承的统一性，但又各具变化的特色。如2022中国国际服务贸易交易会吉祥物系列造型设计，如图4-68所示。

（二）会展吉祥物的造型设计

（1）用人物类的造型。以人物的不同姿势、动态、表情等来表达会展活动理念，活泼可爱的人物造型，给人耳目一新的视觉感受。例如：河北省第四届园博会吉祥物。

图 4-68　2022 中国国际服务贸易交易会吉祥物系列造型设计

"邯娃"和"郸妮"是河北省第四届园博会的吉祥物，形象颜色以蓝色、绿色和红色为主基调，其造型、头饰、祥云纹、波浪纹、叶脉纹融合了赵文化、丛台、磁州窑等地域特色文化元素，遵循了"生态、共享、创新、精彩"原则，突出了"山水邯郸·绿色复兴"主题，寓意在包容中促进和谐、在传承中推动发展的美好愿望，如图 4-69 所示。

图 4-69　河北省第四届园博会吉祥物

（2）用动物类的造型。以动物的不同姿势、动态、表情等来表达会展活动理念，动物的活泼可爱、憨态可亲的形象与习性，为人们所欣赏。如 2022 北京冬奥会、冬残奥会吉祥物。

"冰墩墩"，冬奥会吉祥物，以熊猫形象为原型进行设计创作。"冰"，象征纯洁、坚强，是冬奥会的特点。而"墩墩"，则意喻敦厚、健康、活泼、可爱，契合熊猫的整体形象，象征着冬奥会运动员强壮的身体、坚忍的意志和鼓舞人心的奥林匹克精神。头部彩色光环灵感源自北京国家速滑馆——"冰丝带"，线条流动象征着冰雪运动的赛道和 5G（第五代移动通信技术）高科技；头部外壳造型取自冰雪运动头盔。熊猫整体造型像航天员，是一位来自未来的冰雪运动专家，寓意现代科技和冰雪运动的结合。

119

"雪容融"，冬残奥会吉祥物，以灯笼为原型进行设计创作。"雪"，象征洁白、美丽，是冰雪运动的特点；"容"，意喻包容、宽容、交流互鉴；"融"，意喻融合、温暖，相知相融。顶部的如意造型象征吉祥幸福，和平鸽和天坛构成的连续图案，寓意着和平友谊，装饰图案融入中国传统剪纸艺术，如图4-70所示。

图4-70　2022北京冬奥会、冬残奥会吉祥物

（3）用物品类的造型。以植物、花卉、生活用品等物品为原型，设计出不同的形态与结构来表现会展活动形象品牌特征。例如：2022卡塔尔世界杯吉祥物名为La'eeb（阿拉伯语），意为足球技术非常高超的球员。造型设计以阿拉伯地区人民的主要标志性装饰物品——头上戴的纱巾形象为原型进行设计创作，具有非常鲜明的卡塔尔民族特征，体现了一种青春和活力，传递了一种祝福和幸运的概念，如图4-71所示。

图4-71　2022卡塔尔世界杯吉祥物

六、会展辅助图形

会展辅助图形是会展VI中不可缺少的一部分，目的是有效地辅助视觉系统的应用。它可以增加会标等会展VI设计中其他要素实际应用范围，尤其在传播媒介中可以丰富整体内容、强化会展活动品牌形象。在会展辅助图形设计中，多采用单纯造型作为单位基本型，然后根据设计主题需要，进行多种排列组合变化，具有广阔的表现空间，也具有强烈的识别性。例如：2022年第19届亚运会辅助图形，如图4-72所示。

图 4-72　2022 年第 19 届亚运会辅助图形

七、基本要素组合规范

在会展活动中出现的各种图文、会标，总是以群组的方式呈现的，标准编排样式的设计就将这种群组出现的图文关系按照一定的规则加以严格的限定，防止在复制、布展时候的随意性。有的系统设计甚至还规定了各种否定性的编排样式，其目的是一样的，如图 4-73 所示。

视频 4-9
基本要素组合规范

图 4-73　第八届中国花卉博览会标志

标准编排的样式主要包括会标与主要文字（如会展名称）的组合编排关系，包括直排、横排等样式，版面上会标、文字和标题、正文的组合编排关系等。各种要素之间的关系，要通过规定比例和增加辅助线的方式，限定它们互相间的距离，包括以下组合形式。

（1）会展标志与标准字组合。

（2）会展标志与象征图形组合。

（3）会展标志与吉祥物组合。

（4）会展标志与标准字、象征图形、吉祥物组合。

八、会展标识符号系统设计

会展标识符号系统是运用特定而明确的图形、文字、色彩等视觉元素，表示事物和象征事物。系列化的、具有导向功能的会展标识符号群体形成符号标识系统，系统中的每个标识符号依照一定的排列原则和内在的逻辑构成进行组合，来完成功能性或者特征性的表述，以满足不同空间和环境的需求。

大型的会展活动通常具有展览面积广、参展单位多、展品种类杂、观众流量大等几个特点，往往在一段时间内会有大量人员的集中和疏散。在这样的情况下，从会展活动的入口到出口，场馆内外及周边环境中，就需要有一系列正确引导参观者的顺序、路线，以及指引停车、餐饮、卫生间等公共设施位置的，具有视觉形象和导向功能的会展标识符号系统，这样可以有效地疏导人的流量，使参观者能够及时找到要去的场所，提高参观的效率。

（一）会展标识符号系统设计目的

通过会展标识符号系统配合会展活动的主题，在会展活动现场建立标识、定位、导引、动线的公共形象沟通语言，使得公众能够在会展现场中轻松参观浏览，如图4-74所示。

图4-74 2016年里约热内卢奥运会符号系统

（二）会展标识符号系统设计原则

1. 准确性

会展标识符号系统所涵盖的信息应该准确、完整，不能错误引导公众的理解与实际位置出现偏差。

2. 简洁性

会展标识符号系统应该简单明了，使得公众尽快、准确理解所传达的信息。

3. 连续性

在到达目标位置之前，应在每个交叉口或公众容易迷失的位置连续作出标识，通过一种形式的重复与延续，来加强公众的知觉认知和记忆。

4. 易识性

会展标识符号系统所标识的信息应醒目、清晰，易于被公众识别。

5. 一致性

同类别或同一个目标位置的标识应具有一致性，包括颜色、字体、规格等表现方式，便于公众的识别。

6. 兼容性

会展标识符号系统应符合国家或国际标准的规定，并尽量与公众已有的概念、一般认识、习惯一致，避免产生歧义。

（三）会展标识符号系统分类

1. 一级导向标识

一级导向标识是会展标识符号系统重要组成部分，主要指示会展活动现场内外功能区的位置分布，以使公众迅速知悉会展活动现场功能区的功能及布局。其主要形式是总体平面导视，如图4-75所示。

图4-75　总体平面导视

一级导向标识一般安置在会展活动入口醒目位置，但要注意以不影响行人正常流向为宜，内容尽可能简明，如果内容过多，应适当将部分内容放在下一级标牌中，平面布局则一定要简明并且方位准确，要充分考虑观者的文化水平、年龄等因素，如图4-76所示。

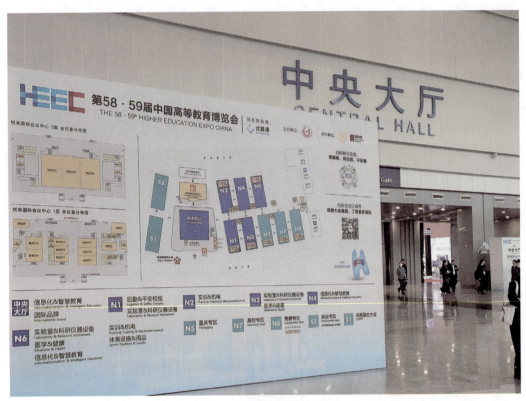

图4-76　会展平面导视设计

2. 二级导向标识

二级导向标识指示会展活动现场某一功能区域内的分布位置，详细介绍本区域的功能分布，是一种局部区域导示牌，主要包括本区域平面导示、电梯间楼层导示等。一般安置在每个功能区域行人通道旁，如扶手电梯、升降电梯旁等，如图4-77所示。

3. 三级导向标识

三级导向标识指示通往各功能区的方向，箭头成为导向的重要符号。其主要包括功能区域指示吊牌、扶梯导示牌等，原则上每个人行分流点都应该设立导示标牌，如图4-78、图4-79所示。

图 4-77 二级导向标识

图 4-78 三级导向标识系统设计（一）

4. 四级导向标识

四级导向标识指示所在位置的名称，如卫生间标识、服务处标识等。要设立在各功能区的显著位置，易于行人识别，如图 4-80 所示。

图 4-79 三级导向标识系统设计（二）

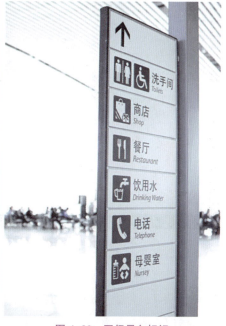

图 4-80 四级导向标识

实训步骤

实训任务：工作证制作，效果如图4-81所示。

步骤1：打开Illustrator软件，然后按Ctrl+N键新建画板，设置宽度为90毫米、高度为140毫米。

步骤2：将"乐活节招贴"背景图片嵌入画板，用矩形工具绘制一个宽度为90毫米、高度为140毫米的白色矩形，如图4-82所示。

步骤3：将白色矩形与背景图片同时选中，右击"建立剪切蒙版"选项，如图4-83所示。

视频4-10 工作证制作

素材4-2 实训任务素材包

图4-82 嵌入背景素材

图4-81 工作证效果图

图4-83 建立剪切蒙版

步骤4：背景做好之后按Ctrl+2键锁定，将乐活节标志和主题文字复制过来进行版面编排，调整文字间距并居中对齐，如图4-84所示。

图 4-84 输入主题文字

步骤 5：单击"文档设置"按钮，打开控制面板，选择"编辑画板"按钮，如图 4-85 所示。

图 4-85 编辑画板

步骤 6：选择"新建画板"按钮，创建一个同样大小的画板，按 Ctrl+C 键复制工作证背景图片和主题文字，按 Ctrl+F 键粘贴在新建画板上，如图 4-86 所示。

图 4-86 新建画板

步骤 7：用矩形工具绘制一个白色矩形，然后输入姓名、职务、工号等文字，并在文字下绘制直线条，如图 4-87 所示。

图 4-87 图文编排

步骤8：按 Ctrl+S 键保存并导出 JPG 格式，选择"使用画板"选项，分辨率为 200 ppi，平面图设计任务完成。

步骤9：按 Ctrl+N 键新建一个 A4 规格的画板，设置宽度为 210 毫米、高度为 297 毫米，将工作证效果图素材导入并放在画板下方，如图 4–88 所示。

图 4–88　新建文件

步骤10：绘制一个灰色矩形放在画面上方作为背景，然后将设计好的工作证平面图导入并放在画板上方，选中画板中所有图形，按 Ctrl+2 键锁定，如图 4–89 所示。

步骤11：用路径工具绘制一个黄色四边形，如图 4–90 所示。

步骤12：将矩形放在工作证平面图上层，双击旋转工具，设置旋转角度为 25 度，如图 4–91 所示。

图 4–89　效果图制作

图 4-90 绘制四边形

图 4-91 旋转角度设置

步骤13：选择"对象菜单/封套扭曲/用顶层对象建立"选项，如图4-92所示。

图4-92 封套扭曲设置

步骤14：双击旋转工具，设置旋转角度为-25度，如图4-93所示。

图4-93 旋转角度设置

步骤15：将变形后的图形移到背景图上并进行位置调整，如图4-94所示。

图4-94　图像位置调整

步骤16：如法炮制，制作工作证反面效果，如图4-95所示。

图4-95　效果图制作

步骤 17：绘制一个 A4 大小矩形，并填充为黑色，将其调整到最底层后，工作证制作任务完成。

 技能训练表

完成以上步骤后，确定工作证制作任务完成，"工作证制作"技能训练表见表 4-2。

表 4-2　"工作证制作"技能训练表

学生姓名		学　号		所属班级	
课程名称			实训地点		
实训项目名称	工作证制作		实训时间		
实训目的： 熟练掌握会展 VI 基础要素系统设计的方法和技巧。					
实训要求： 1.认真学习会展 VI 基础要素系统设计的相关知识。 2.根据项目主题，进行工作证、嘉宾证设计。 3.注意图文编排设计，合理处理图文之间的关系。					
实训截图过程：					
实训体会与总结：					
成绩评定			指导老师 签名		

 经验分享

本课程既注重理论知识的传授，又注重实践操作和创新设计，同时加强文化教育，让学生全面掌握会展 VI 基础要素系统设计的方法和技巧，培养学生的创新意识和设计能力。本节课的创新与特色体现在如下方面。

1. 突出实践性

会展 VI 基础要素系统设计是一门实践性很强的课程，因此在教学中注重实践环节的设置和引导，让学生在小组内合作完成具体的会展 VI 基础要素设计任务，通过实践操作来巩固理论知识、提高设计能力。

2. 强化项目教学

项目化教学是教学中非常有效的方法之一，可以帮助学生更好地理解会展 VI 基础要素系统设计的理论知识，并学会如何将这些知识应用到实际设计中。

3. 提供设计工具辅导

在教学中，以微课形式为学生提供相关的设计软件辅导，让学生了解如何使用这些工具来完成会展 VI 基础要素系统设计，帮助学生更好地完成设计任务。

4. 培养创新思维

通过头脑风暴、组合设计引导学生进行创意训练，鼓励学生大胆尝试新的设计方案和元素运用方式，不仅让学生掌握了理论知识，还提升了学生创新思维、创新能力。

5. 加强传统文化教育

在教学中注重强化文化教育，让学生了解中国传统文化元素在会展 VI 基础要素系统设计中的应用，培养学生的文化自信心和民族自豪感。

 即测即练

任务 4-3　会展 VI 应用要素系统设计

 情境导入

学校将与校企合作单位共同承办一次大型茶叶博览会，预计会有许多地方政府和

参展企业参与，史老师受到主办方的委托，带领一支师生团队负责本次茶叶博览会活动的视觉识别系统设计任务。小何同学是这个团队的一员，需要参与会展VI应用要素系统的设计工作，由于没有实践经验，他不知道该如何设计才有助于提升会展活动品牌形象的认知度和推广效果。在小何同学求助史老师后，史老师告诉小何同学不用担心，按照本学期授课计划，近期马上要学习会展VI应用要素系统相关知识和技能了，到时他肯定会掌握相关设计流程、方法和技巧的。

任务目标

素质目标

1. 培养学生的创新意识和实践能力，提高解决问题的能力和应变能力。
2. 培养学生的团队合作意识和沟通能力，加强协作能力。
3. 培养学生的责任心和自我管理能力，提高自主学习能力。

知识目标

1. 了解会展VI应用要素系统的相关概念和基本原则。
2. 熟悉会展VI应用要素系统构成元素及其特征。
3. 掌握会展VI应用要素系统设计的流程、方法和技巧。

技能目标

1. 掌握会展VI应用要素系统设计的基本工具和技术。
2. 具备创新设计和创意表达的能力，能够独立完成会展VI设计项目。
3. 具备团队协作和沟通的能力，能够合理分配任务，有效协作完成项目任务。

思政目标

1. 培养学生的创新精神和创新能力，强化责任意识和社会责任感。
2. 提高学生的审美意识和文化素养，培养学生对中国传统文化元素艺术魅力与艺术价值的认识和理解。
3. 提高学生分析和解决问题的能力，培养学生精益求精的工匠精神。

建议学时

12学时。

相关知识

会展VI设计中的应用要素系统是基础要素系统的扩展与延伸，也是视觉识别系统

设计的载体与媒介。它是对基本要素系统在各种媒体上的应用所作出具体而明确的规定，进而形成一整套以象征化、标准化、系统化为原则，能够体现会展活动理念的视觉符号系统。

一、应用要素系统基本特点与设计原则

（一）应用要素系统基本特点

（1）统一性。应用要素系统设计需要保持统一性，即各个要素之间需要协调一致，形成一个完整的系统。这有助于提高品牌的识别度和连贯性，让参展者在不同的展馆和场合都能轻松地辨认品牌。

（2）易于记忆和识别。应用要素系统设计需要具有简洁、易于记忆和识别的特点，这样才能让参展者快速地识别品牌和理解品牌的信息与特点。

（3）可适应性。应用要素系统设计需要具有可适应不同场景和媒介的特点，以满足不同展馆和展览的需求。这需要设计师在设计时考虑到不同展览场地、不同媒介（如印刷品、宣传单等）的特点，确保品牌形象的一致性和连贯性。

（4）突出品牌特色。应用要素系统设计需要突出品牌的个性和特点，以在市场竞争中脱颖而出。设计师需要从品牌的历史、文化、产品等方面出发，设计出与品牌相关的独特特点，让品牌在众多展商中更具吸引力。

（5）用户体验为中心。应用要素系统设计需要以用户体验为中心，关注参观者和展商的需求，提高展览效果和参展效益。设计师需要在设计时考虑到参展者的视觉体验、参与感和信息获取效率，以确保品牌在展览中得到更好的展示效果。

（二）应用要素系统设计原则

（1）简洁、明了。应用要素系统应该尽可能简洁明了，以便参展者可以轻松识别和记忆，同时也符合现代设计的审美趋势。

（2）一致性和连贯性。应用要素系统应该具有一致性和连贯性，以确保不同元素之间的协调和统一性，进而提高品牌形象的认知度和信任度。

（3）可重复使用性。应用要素系统应该具有可重复使用性，以便在不同的场合和媒介中使用，并保持设计风格的一致性。

（4）适应性。应用要素系统应该具有适应性，以便在不同的应用场景中使用，如在不同大小的媒介上使用。

（5）突出品牌形象。应用要素系统应该突出品牌形象，以便更好地传递品牌的价值观和理念。

（6）创意性。应用要素系统应该具有创意性，以吸引目标受众的注意力和兴趣，提高品牌形象的吸引力和美感。

（7）可变性。应用要素系统应该具有可变性，以便在不同的语言环境、文化环境和市场环境下使用，并保持设计风格的一致性。

二、应用要素系统设计的基本功能

（1）提升品牌形象。应用要素系统能够提升会展活动品牌形象的认知度和信任度，使会展活动品牌形象更加突出和吸引人。

（2）传递品牌信息。应用要素系统能够传递会展活动品牌的信息和价值观，使目标受众更好地了解和认知会展活动品牌。

（3）提升展览效果。应用要素系统能够提升展览效果和参观者的体验，吸引更多的参观者和展商，提高展览效果和参展效益。

（4）增强品牌识别度。应用要素系统能够增强会展活动品牌的识别度，使会展活动品牌更加易于被识别和记忆。

（5）突出品牌个性。应用要素系统能够突出会展活动品牌的个性和特点，使会展活动品牌在市场竞争中更加具有竞争力和吸引力。

（6）提高品牌的美感。应用要素系统能够提高会展活动品牌的美感和吸引力，增强会展活动品牌在目标受众中的美誉度和形象。

三、应用要素系统的基本要素

（一）办公用品

办公事务用品的设计制作应充分体现出强烈的统一性和规范化，表现出会展活动的理念。其设计方案应严格规定办公用品形式排列顺序，以会展标志图形安排、文字格式、色彩套数及所有尺寸为依据，以形成办公事务用品的严肃、完整、精确和统一规范的格式，给公众一种全新的感受并表现出会展活动的风格，同时也展示出现代办公的高度集中和现代会展活动理念向各领域渗透传播的攻势。其主要内容包括名片、徽章、工作证、嘉宾证、请柬、信封、信纸、便笺、文件夹、介绍信、账票、备忘录、资料袋、公文表格等，如图4-96所示。

视频 4-11
应用要素系统

（二）外部环境

会展活动举办场所的外部环境设计，是会展活动品牌形象在公共场合的视觉再现，是一种公开化、有特色的群体设计和标志着会展活动理念的特征系统。通过设计突出和强调会展的标志，并使其融合于周围环境当中，充分体现会展活动品牌形象统一的标准化、正规化，主要包括旗帜、门面、招牌、公共标识标牌、路标指示牌、招贴、展板等，如图4-97、图4-98所示。

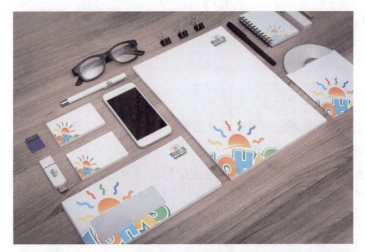

图 4-96 办公用品

图 4-97 旗帜设计

图 4-98 会展标识系统

（三）内部环境

会展活动现场的内部环境是指办公室、展示区、会议厅、演播厅、签到区、洽谈室、休息室等内部环境形象。设计时要把会展活动标志贯穿于内环境之中，从根本上塑造、渲染、传播会展活动品牌形象，并充分体现品牌形象的统一性。其主要包括会展活动内部各区域标识、形象牌、吊旗、吊牌、广告等，如图4-99、图4-100所示。

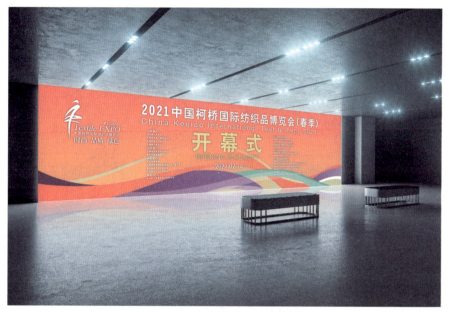

图4-99　博览会开幕式背景设计

图4-100　会展活动吊旗设计

（四）服装服饰

会展活动整洁高雅的服装服饰统一设计，可以体现会展活动品牌形象的高度完整和统一，能使纪律严格；能提高员工或志愿者对会展活动的归属感、荣誉感和主人翁意识；能改变员工或志愿者的精神面貌，促进工作效率和责任心的提高。设计时应严格区分出工作范围、性质和特点，符合不同岗位的着装。其主要有员工制服、志愿者制服、礼仪制服、文化衬衫、领带、工作帽、胸卡等，如图4-101~图4-104所示。

图4-101　礼仪制服

图4-102　女式文化衬衫

图4-103　男式文化衬衫

图4-104　工作帽

（五）交通工具

交通工具是一种流动性、公开化的会展活动品牌形象传播载体，通过多次的流动并给人瞬间的记忆，有意无意地建立起会展活动的品牌形象。设计时应具体考虑它们的移动和快速流动的特点，要运用标准字和标准色来统一各种交通工具外观的设计效果。会展标志和字体应醒目，色彩要强烈，才能引起人们的注意，并最大限度地发挥其流动广告的视觉作用。主要包括轿车、中巴、大巴、货车、工具车等，如图4-105所示。

项目四 | 会展视觉识别系统设计

图 4–105　交通工具

（六）赠送礼品

　　会展活动礼品主要是为使会展活动品牌形象更形象化和富有人情味而设计，并用来联系感情、沟通交流、协调关系，是以会标为导向、传播会展活动品牌形象为目的，将会展活动品牌形象组合到日常生活用品上的广告形式。会展活动礼品也是一种记号化、形象化的信息堆，可以强调会展活动的亲和作用，是会展活动公共关系的组成部分。其主要有 T 恤衫、领带、领带夹、茶杯、打火机、钥匙牌、雨伞、纪念章、礼品袋、POP 赠品等，如图 4–106~ 图 4–108 所示。

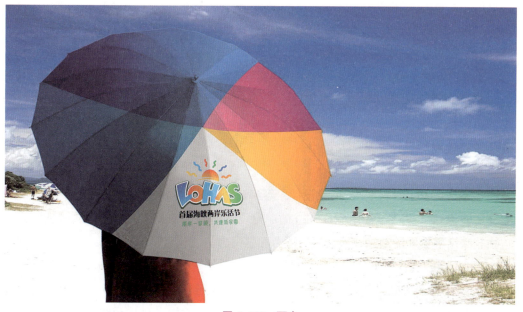

图 4–106　雨伞

141

图 4-107 礼品袋

图 4-108 礼品包装设计

视频 4-12
手提袋平面图制作
（一）

视频 4-13
手提袋平面图制作
（二）

视频 4-14
手提袋效果图制作

素材 4-3
实训任务素材包

（七）广告媒体

会展活动选择各种媒体对外宣传，是一种长远、整体、宣传性极强的传播方式，可在短期内以最快的速度、最广泛的范围将会展活动信息传达出去，是会展活动传达信息的主要手段。其主要有电视广告、网络广告、灯箱广告、报纸广告、杂志广告、路牌广告、招贴广告等，如图 4-109 所示。

（八）会展 VI 树

会展 VI 树是会展识别系统设计中的组成要素，是一个用于会展视觉元素识别的工具。它通常包括会展活动的标志、字体、颜色、图形等多个元素，在设计过程中，通常以"树状"结构呈现各元素之间的关系和使用顺序，以确保会展活动品牌形象的统一性和一致性，从而帮助会展活动建立自己独特的视觉识别形象，如图 4-110 所示。

会展 VI 树的"个性化"形象设计，容易让公众从视觉上直观、快捷地了解会展 VI 整体视觉系统，设计过程中应该在遵循一定设计原则的前提下，不断去尝试新的设计方式，来增强会展活动品牌形象的传播力和感染力。

（九）会展主题画册

会展主题画册既是会展活动品牌形象推广、执行管理的指导性文件，又是对外宣传的有效载体，具有传播会展活动理念、建立会展活动知名度、塑造会展活动品牌形

项目四 | 会展视觉识别系统设计

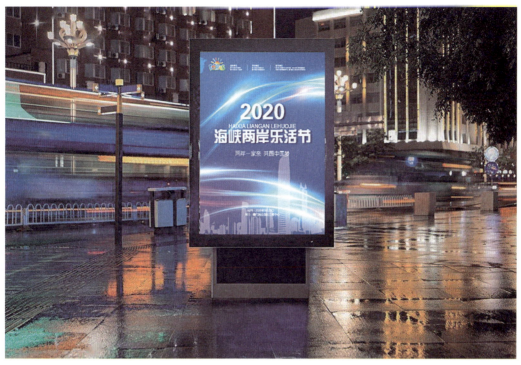

图 4-109　灯箱广告

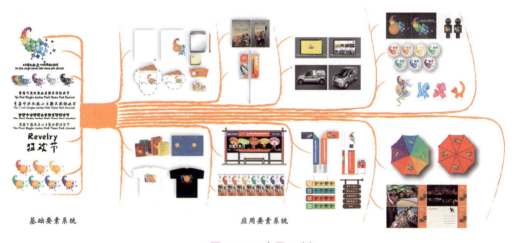

基础要素系统　　　　　　　应用要素系统

图 4-110　会展 VI 树

象的功能。会展主题画册类型众多，但内容都是通过图片、文字等多种形式来呈现，如图 4-111 所示。

会展主题画册的类型主要可以分为以下几种。

（1）会展宣传画册。其主要是为了宣传会展，介绍会展的主题、背景、组织机构、展览时间、展商、展品等信息。

图 4-111　会展主题画册

（2）品牌形象宣传画册。其主要介绍会展活动的精神、理念、品牌形象，来增强会展活动影响力和社会公信力。

（3）会展视觉识别画册。其简称会展 VI 画册，是各类大型会展活动中常见的一种画册形式，是通过对会展 VI 中基础要素系统、应用要素系统的整合，来提高会展活动品牌的认知度和美誉度。

（4）企业宣传画册。其主要介绍参展企业的相关情况，如公司简介、发展历史、主要业务、产品信息、联系方式等。

（5）活动专题画册。其主要介绍某一会展中的活动，如演讲、比赛、座谈会、活动主题、流程、嘉宾、环节等。

（6）产品展示画册。其主要介绍公司的参展产品，包括产品的特点、性能、功能、制作工艺、使用方法等。

以上是会展主题画册的常见类型，不同的会议和展览可能还有其他特殊类型的画册，根据不同的目的和需求，会展主题画册可以适当进行分类和设计，如图 4-112 所示。

实训步骤

实训任务：邀请函封面制作，效果如图 4-113 所示。

步骤 1：打开 Photoshop 软件，按 Ctrl+N 键新建文件，设置宽度为 21 厘米、高度为 17 厘米，分辨率为 200 ppi，如图 4-114 所示。

图 4-112 会展主题画册

图 4-113 邀请函平面图

图 4-114 新建文件

步骤 2：在画面上下 8.5 厘米处设置水平参考线，拖入背景素材图片，按 Ctrl+T 键，再按住辅助键 Shfit 等比例放大，如图 4-115 所示。

步骤 3：用矩形选框工具沿参考线绘制一个矩形，按 Ctrl+J 键复制背景图层，然后在图层控制面板内再次复制该图层，垂直移到画面上方去，并选择"编辑/变换/垂直翻转"选项将当前背景图片垂直翻转，如图 4-116 所示。

步骤 4：打开"邀请函"字体素材，强化对比度后，选取"选择菜单/色彩范围"命令，选中文字的白色背景区域，按 Delete 键删除，如图 4-117 所示。

视频 4-15
邀请函封面制作

素材 4-4
实训任务素材包

图 4-115 导入背景素材

图 4-116 复制并翻转背景图片

图 4-117　提取文字图像

步骤 5：将文字图层拖入邀请函画面中去，按住 Ctrl 键，单击该图层的缩略图区域载入字体选区，新建图层并填充为白色，按 Ctrl+D 键去掉选区，如图 4-118 所示。

图 4-118　文字色彩设置

步骤 6：将会标导入画面，输入主题、时间和地点等文字，然后进行大小位置调整，如图 4-119 所示。

步骤 7：旋转"编辑/图像旋转"选项，将当前图像旋转 180 度，如图 4-120 所示。

图 4-119　封面文字编排

图 4-120　图像旋转

步骤 8：复制会标后输入主题、地址等文字，然后进行大小位置调整。再次将当前图像旋转 180 度，邀请函封面制作完成，如图 4-121 所示。

邀请函内页制作

邀请函效果图制作

图 4–121　封底文字编排

 技能训练表

完成以上步骤后，确定邀请函封面设计任务完成，"邀请函封面设计"技能训练表见表 4–3。

表 4–3　"邀请函封面设计"技能训练表

学生姓名		学　号		所属班级	
课程名称			实训地点		
实训项目名称	邀请函封面设计		实训时间		
实训目的： 熟练掌握会展 VI 应用要素系统设计的方法和技巧。					
实训要求： 1. 认真学习会展 VI 应用要素系统设计的相关知识。 2. 根据项目主题，进行邀请函设计。 3. 注意图文编排设计，合理处理图文之间的关系。					

续表

实训截图过程：			
实训体会与总结：			
成绩评定		指导老师 签名	

经验分享

本课程采用案例教学法和项目教学法相结合的教学模式，通过实践操作和团队合作，使学生深入了解会展 VI 应用要素系统的构成元素和设计方法，并具备独立完成会展 VI 设计项目的能力。同时，通过分析优秀作品中的创意过程和构思技巧，培养了学生的创新意识和设计能力。本节课的创新与特色体现在如下方面。

1. 教学方法有创新

本课程采用了项目教学法，将枯燥乏味的理论知识融入项目实践的全过程，激发了学生的主观能动性，变学生被动接受为主动接受，实现了"做中学、学中做"。

2. 评价方式有创新

在项目进行过程中，分阶段以小组为单位进行现场汇报，要求针对项目设计理念、完成情况、完成效果进行展示，激发了学生对本课程学习的兴趣和热情，提高了学生沟通和表达能力。

3. 考核模式有创新

本课程一改以往传统的考核形式，积极引进产业理念，在项目结束考核过程中，通过校企合作，确立了"小组互评、教师复评、专家点评"的"三位一体"的课程综合评价模式。要求学生以项目小组为单位，进行现场作品宣讲和答辩，不但考核了学生对知识的掌握状况，还将行业理念引入教学的全过程，提升了会展专业毕业生岗位适应能力。

4. 教学成效有特色

通过小组合作完成项目任务，培养了学生团队协作精神和沟通能力，提高了学生解决问题的能力和应变能力。通过案例分析和讨论，让学生感受到了传统文化元素的艺术魅力和文化价值，提升了学生的审美意识和文化素养。

 即测即练

项目五
主题会展精装画册装帧制作

通过本课程的学习，学生将了解精装画册装帧制作的工艺、材料以及书壳的结构和装帧基本流程，掌握相关设备的使用方法，并提升学生独立思考和动手实践能力。本课程将采用项目教学法，通过理论讲解、实践操作和案例分析相结合的方式进行教学，以项目小组为单位分工协作参与精装画册装帧制作的全过程，来提高学生动手实践和技术应用能力。

 项目提要

本项目主要以项目小组为单位，在组长带领下，进行精装画册书壳加工制作，使学生了解精装画册加工制作的基本流程，掌握精装画册书壳制作的方法与技巧，并完成各小组主题会展精装画册书壳制作任务。

 项目目标

素质目标

1. 具有良好的交流与沟通能力。

2. 具备较强的吃苦耐劳品质。

3. 具备较强的团队协作意识。

知识目标

1. 了解精装画册书壳加工制作的基本流程。

2. 熟悉精装画册书壳加工制作的基本技巧。

3. 掌握精装画册加工制作相关设备的使用方法。

技能目标

1. 提升学生对相关制作设备的应用能力。

2. 提高学生独立思考的能力。

3. 深化学生动手实践的能力。

思政目标

1. 树立正确的价值观，弘扬工匠精神。
2. 传承中国传统文化，增强文化自信。
3. 培养团队协作精神，提升职业素养。

 项目思维导图

```
                              ┌─ 会展画册装帧设计概述
                              ├─ 精装画册装帧类型与工艺
主题会展精装画册装帧制作 ─┤
                              ├─ 精装画册装帧材料
                              └─ 精装书壳的结构与装帧流程
```

 建议学时

12 学时。

 情境导入

吕老师带领会展专业学生赴大型房地产博览会进行现场考察教学，宏大的会展场景深深地吸引了同学们的注意力，小赵同学在一家房产公司展位上看到一本精美的精装画册爱不释手，这本画册从内部版面设计到外部装帧效果都透出强烈的艺术感。小赵同学问吕老师：这么漂亮的精装画册是怎么做出来的呢？我们可以掌握制作技术吗？吕老师回答：在我们本学期的课程中，将会针对主题会展精装画册装帧制作进行学习，到时每个项目小组都需要制作出自己的精装画册，放心，你肯定会掌握精装画册装帧制作技术的。

 相关知识

一、会展画册装帧设计概述

（一）会展画册装帧设计

画册装帧设计是指画册的整体设计，其设计的对象包含一本画册所有因素。会展

画册装帧设计是会展视觉设计活动的一个组成部分，它的目标有两个：①用一定文字和符号把设计者的思想记录下来，并印刷在纸张上。②将会展信息传达给其他人，如图 5-1 所示。

图 5-1　艺术展主题画册

会展画册装帧设计是一门艺术，是通过特有的形式、图像、文字和色彩，向观众传递会展活动信息的设计过程。因此，一个好的会展画册设计作品应该具备五个方面的美感，即阅读美、视觉美、嗅觉美、听觉美、触觉美。

随着科学技术水平和画册装帧观念的不断发展，如今画册装帧设计的发展达到了一个相对繁荣的时期。会展画册的设计与应用，不仅有效地传递了会展信息，还为研究市场需求、市场空间、市场消费心理、社会时尚、审美情趣等市场运筹规律奠定了基础。

人类已进入数字信息时代，画册的设计艺术也逐步迈入精细化和个性化、多元化轨道，设计师们利用计算机技术，运用不同制版印刷工艺、各种纸张材料、不同设计造型手法，去表现新视觉空间、新的观念，以产生强烈的视觉刺激，加快了会展信息的传递，如图 5-2 所示。

当前，艺术与技术高度发展，画册装帧设计要注重文化含量，充分体现画册装帧设计的空间性。画册装帧设计过程中，不仅要体现情韵美、含蓄美、内在美、形式美和广告味等要素，还要针对设计定位与观众心理分析等，做全方位的整体设计，以增强装帧设计的内涵，如图 5-3 所示。

图 5-2　节事活动主题画册

（二）精装画册装帧的设计艺术原则

精装画册不是一般的商品，而是一种文化，因而在会展主题画册封面设计中，哪怕是一根线、一行字、一个抽象符号、一两块色彩，都要具有一定的设计思想。既要有内容，同时又要具有美感，以达到雅俗共赏的目的，如图5-4所示。

图 5-3　周年庆典主题画册

图 5-4　会议活动主题画册

精装画册的封面是主题画册的外貌,是会展主题画册内容的一个重要窗口,好的封面能更好地阐释画册内容,是会展主题内容的延伸,而不只是内容的解释。它必须具有六个方面的特点,即思想性、艺术性、新颖性、欣赏性、时代性、个性。

画册装帧中的封面设计受画册内容的制约,有其从属内容的一面,也有其相对的独立性。一个好的画册封面设计,是主题画册内容的体现。在这个前提下,它同时是一件有独立价值的艺术作品,如图5-5所示。

图5-5 主题会议活动画册

(三)精装画册设计的基本步骤

会展精装画册是一种展示公司产品或服务的重要手段。它需要经过精心的设计和制作,以吸引潜在客户的注意力,增加展示效果。以下是制作会展精装画册的基本步骤。

(1)制订设计方案。首先需要确定画册的主题、目的、风格和配色方案,这些因素将决定画册的整体风格和视觉效果。

(2)内容策划。确定画册中要包含的内容,包括文字、图片、插图等。需要根据画册的目的和受众进行策划,确保画册的内容具有吸引力和说服力。

(3)美术设计。根据设计方案和内容策划,进行美术设计,包括页面布局、图片处理、字体排版等。需要保证画册的设计风格与会展活动形象相一致。

(4)制作样稿。在进行正式制作前,需要先制作出样稿,以便进行修改和完善。样稿需要在实际大小和材料上与最终产品相一致。

(5)选材、装订。选择适合的纸张、封面材料、印刷方式等,进行印刷和装订。可以选择硬皮封面、压纹纸、烫金等特殊效果,增加画册的质感和视觉效果。

（6）质检、包装。制作完成后，需要进行质检，确保画册质量符合要求。最后进行包装，以保护画册不受损坏。

二、精装画册装帧类型与工艺

（一）精装画册装帧类型

当前，随着技术与艺术的不断发展，主题会展精装正向着个性化、多元化趋势发展，精装画册作为一种新的装帧工艺，以其低廉的成本、简化的工艺得到了各界的青睐。

画册的精装，作为画册制作过程中新型精装工艺，其书芯加工和套合加工，与一般精装书的制作工艺完全相同，同样也包括方背和圆背两种工艺类型。

1. 方背工艺

在各类会展活动中，方背精装画册比较常见。其具体工艺要求包含以下四个方面。

（1）书背尺寸以压平、打捆后测得的实际书背尺寸为准。

（2）32开以及32开以下的画册，飘口为3毫米，16开画册飘口为3.5毫米，8开及以上的画册，飘口为4毫米。

（3）由于书背包背后有重叠及堵头布的占用，需在书背左右各增加2~2.5毫米的尺寸。

（4）四边折边均为15毫米，若尺寸不够大，则可向外放大白边。

2. 圆背工艺

圆背工艺画册在会展活动中相对不常见，这种工艺多用于厚度大于2厘米的画册装订。其具体工艺要求包含以下四个方面。

（1）书背尺寸以压平、打捆后测得的实际书背尺寸×1.1为准。

（2）32开及32开以下的画册，飘口为3毫米，16开画册飘口为3.5毫米，8开及以上画册飘口为4毫米。

（3）由于圆背包背后有重叠及堵头布占用，应在书背左右各加2.5~3毫米。

（4）四折边均为15毫米，若尺寸不够大，则可向外放大白边。

（二）精装画册装帧工艺

在参与各类会展活动时，常见到的精装画册多为方背硬壳精装，这种工艺多用于厚度小于2厘米的画册装订。我们从以下四个方面进行介绍。

（1）封面材料选择。画册封面材料种类繁多，并且各种新材料仍在不断涌现。而在会展画册精装工艺中，常用的除了铜版纸、皮纹纸之外，还有写真布等特殊材料。

（2）封面印刷。封面印刷可采用胶印、网印等多种印刷方式。普通会展精装画册封面，多采用128克或157克的铜版纸，进行四色或五色胶印，经过表面处理后，再裱

以一定厚度的灰纸板。

（3）封面用纸尺寸。无论是铜版纸还是皮纹纸，印刷前都要做白样，确定中径尺寸，按照工艺要求，拼印刷版，并以毫米为单位标注中径尺寸、书槽尺寸、包边色位等。

（4）印后整饰工艺。画册封面采用铜版纸的，表面多覆光膜或亚光膜，书名等文字可做特殊工艺处理，如烫黄金、红金、绿金、黑金等，或压凹凸、局部上光等工艺，可提高画册的艺术价值。

三、精装画册装帧材料

印刷品的种类繁多，不同的印刷品常要求使用不同品种的纸张。现将一些常用纸张的品种和规格介绍如下。

（一）凸版纸

凸版纸是供凸版印刷画册、杂志的主要用纸。凸版纸按纸张用料成分配比的不同，可分为1号、2号、3号和4号四个级别。纸张的号数代表纸质的好坏程度，号数越大，纸质越差。凸版印刷纸主要供凸版印刷机使用。这种纸的特性与新闻纸相似，但又不完全相同，如图5-6、图5-7所示。

视频5-1
精装画册装帧材料

图5-6　凸版纸

图5-7　凸版纸工艺效果

由于凸版纸浆料的配比与浆料的叩解度均优于新闻纸，凸版纸的纤维组织比较均匀，同时纤维间的空隙又被一定量的填料与胶料所充填，并且经过漂白处理，这就形

成了这种纸张对印刷的适应性。与新闻纸略有不同,它的吸墨性虽不如新闻纸好,但它具有吸墨均匀的特点;抗水性能及纸张的白度均好于新闻纸。凸版纸具有质地均匀、不起毛、略有弹性、不透明、稍有抗水性能、有一定的机械强度等特性。

重量:(49~60)±2克/平方米。

平板纸的规格:787毫米×1 092毫米,850毫米×1 168毫米,880毫米×1 230毫米,以及一些特殊尺寸规格的纸张。

(二)新闻纸

新闻纸也称白报纸,是报刊及画册的主要用纸。新闻纸的特点有:①纸质松软,富有较好的弹性;吸墨性能好,这就保证油墨较快地固着在纸上。②纸张经过压光后两面平滑,不起毛,从而使两面印刷品印迹比较清晰而饱满。③有一定的机械强度。④不透明,性能好。⑤适合于高速轮转机印刷,如图5-8、图5-9所示。

图5-8 新闻纸

图5-9 A4规格新闻纸

这种纸是以机械木浆(或其他化学浆)为原料生产的,含有大量的木质素和其他杂质。不宜长期存放;保存时间过长,纸张会发黄变脆;抗水性能差,不宜书写等。必须使用印报油墨或画册油墨,油墨黏度不要过高,平版印刷时必须严格控制版面水分。

重量:(49~52)±2克/平方米。

平板纸规格:787毫米×1 092毫米,850毫米×1 168毫米,880毫米×1 230毫米。

(三)胶版纸

胶版纸主要供平版(胶印)印刷机或其他印刷机印制较高级彩色印刷品,如彩色画报、画册、宣传画、彩印商标及一些高级画册,以及画册封面,插图等。胶版纸按纸浆料的配比分为特号、1号和2号三种,有单面和双面,有超级压光与普通压光两个等级,如图5-10所示。

胶版纸伸缩性小，对油墨的吸收性均匀，平滑度好，质地紧密不透明，白度好、抗水性能强。应选用结膜型胶印油墨和质量较好的铅印油墨。油墨的黏度也不宜过高，否则会出现脱粉、拉毛现象。还要防止背面黏脏，一般采用防脏剂、喷粉或夹衬纸。

重量：50克/平方米、60克/平方米、70克/平方米、80克/平方米、90克/平方米、100克/平方米、120克/平方米、150克/平方米、180克/平方米。

平板纸规格：787毫米×1 092毫米、850毫米×1 168毫米。

（四）铜版纸

铜版纸又称印刷涂料纸，这种纸是在原纸上涂布一层白色浆料，经过压光而制成的纸张表面光滑，白度较高，纸质纤维分布均匀，厚薄一致，伸缩性小，有较好的弹性和较强的抗水性能及抗张性能，对油墨的吸收性与接收状态良好，如图5-11所示。

图5-10　胶版纸

图5-11　铜版纸

铜版纸主要用于印刷画册、封面、明信片、精美的产品样本及彩色商标等。铜版纸印刷时压力不宜过大，要选用胶印树脂型油墨以及亮光油墨。要防止背面黏脏，可采用加防脏剂、喷粉等方法。

重量：70克/平方米、80克/平方米、100克/平方米、120克/平方米、150克/平方米、180克/平方米、200克/平方米、210克/平方米、240克/平方米、250克/平方米。

平板纸规格：648毫米×953毫米，787毫米×970毫米，787毫米×1 092毫米。

（五）珠光纸

珠光纸的构成和普通白板纸相同，即由底层纤维、填料和表面涂层三部分组成。与普通白板纸不同的是，其表面涂层中有形成珠光效果的颗粒。该颗粒由二氧化钛（或是其他金属氧化物）和云母颗粒组成，云母颗粒被二氧化钛（或其他金属氧化物）包裹而形成，此结构呈薄片状，如图5-12、图5-13所示。

图 5-12 珠光纸　　　　　　　　　图 5-13 珠光纸工艺效果

珠光纸有单面与双面之分，可根据需求量、颜色、定量（克重）、纹路、尺寸等不同要求生产。规格有 250 克、280 克；丝流方向：正度平行 1 092 毫米，大度平行 1 194 毫米；抗张强度：大于或等于 70 牛 /15 米；耐折度：对产品经 180° 双折（先向后折，然后在同一折痕上再向前折，为双折）20 次，无产生裂纹及破损现象（定量为 300 以上的产品除外）。珠光纸适用高档画册、书刊、精美包装、包装盒、贺卡、吊牌等广泛用途。珠光纸特点：表面能低，对油墨的吸附性能差；表面珠光效果易被破坏。

（六）压纹纸

压纹纸是专门生产的一种封面装饰用纸，一般用来印刷单色封面。纸的表面有一种不十分明显的花纹。颜色分灰、绿、米黄和粉红等色，一般用来印刷单色封面。压纹纸性脆，装订时书脊容易断裂。印刷时纸张弯曲度较大，进纸困难，影响印刷效率，如图 5-14 所示。

重量：150~180 克／平方米。

平板纸规格：787 毫米 ×1 092 毫米，850 毫米 ×1 168 毫米。

（七）拷贝纸

拷贝纸薄有韧性，适合印刷多联复写本册；在画册装帧中用于保护美术作品并起美观作用，如图 5-15 所示。

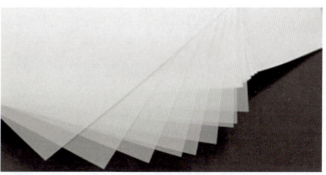

图 5-14 压纹纸　　　　　　　　　图 5-15 拷贝纸

重量：17~20克/平方米。

平板纸规格：787毫米×1 092毫米。

（八）牛皮纸

牛皮纸具有很高的拉力，有单光、双光、条纹、无纹等。其主要用于包装纸、信封、纸袋等和印刷机滚筒包衬等，如图5-16所示。

平板纸规格：787毫米×1 092毫米、850毫米×1 168毫米、787毫米×1 190毫米、857毫米×1 120毫米。

图5-16 牛皮纸

（九）灰纸板

灰纸板又称茶纸板，一种多用途的纸板，可用于精装画册书壳内衬制作。定量一般在120克/平方米以上。厚度较高，紧度较小。对原料的质量要求较低，废纸、半漂浆、半化学浆均可使用，如图5-17、图5-18所示。

图5-17 灰纸板

图5-18 灰纸板规格效果

灰纸板大多使用圆网造纸机抄造。产品可以是夹心纸板或同质纸板，也可根据不同的质量要求使用质量较高的纸浆挂面生产挂面灰纸板。其主要用于制作包装箱盒、纸管等。

四、精装书壳的结构与装帧流程

（一）书壳的特点与功能

书壳是精装画册的外衣，对于画册来说，它一方面起着外部装饰作用；另一方面也是为了保护画册，使其内页保持完整不被破坏。因此，书壳不仅应该具有美观的外表，还应该具有一定的耐用性，并保证制作材料便宜而不变形。

（二）精装书壳类型

根据国家行业标准对精装书壳质量的要求，将精装书壳分为整面书壳和接面书壳两种类型。其中，整面书壳是由一张完整的封面材料制作而成。而接面书壳的封面材料，并不是完整的一块，它通常是封面和封底用一种材料、书腰用一种材料拼接而成。

（三）精装书壳结构

精装书壳由软质裱面材料、里层材料和中径纸三部分组成。

软质裱面材料，是会展画册常用的裱面材料，多采用铜版纸、压纹纸、写真纸等制作而成。

里层材料，是组成前、后封的主要材料，多采用灰纸板制作而成。

中径是书壳在展开平放时，前后封中间的距离。中径纸，常用灰纸板制作而成，如图 5-19 所示。

图 5-19　精装书壳结构

（四）书壳制作工艺

1. 封面纸板的裁切

我国生产的精装画册等封面用纸板，多为平张纸板，其尺寸为 1 350 毫米 ×920 毫米。在裁切纸板时，首先应从四边裁去 10 毫米左右的纸板边，而后根据画册的开本尺寸，计算出书壳纸板的尺寸，按最经济的排列方案，并尽可能地使画册的书背，沿纸板纤维的纵纹进行裁切。

2. 制作工艺

根据不同的开本及书芯厚度，将裁好的纸板、封面裱装材料及中径，按一定的规格黏合在一起，这个工艺过程，被称为制书壳。

书壳制作完成以后，还必须经过干燥，以保证下一工序的正常进行。干燥的方法有自然干燥和人工干燥两种。

实训步骤

实训任务：精装画册书壳加工制作

步骤 1：根据书芯大小，在做封面与封底的里层纸板上、下及书口处，设置飘口均为 2~3 毫米，并用裁切机将其裁切整齐，如图 5-20 所示。

步骤 2：用直尺测量书脊的厚度，简易算法为：灰纸板厚度 ×2+ 书芯厚度，并裁切一条相应宽度的灰纸板条作为中径纸板，如图 5-21 所示。

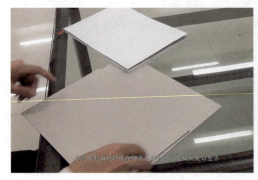

图 5-20　灰纸板裁切

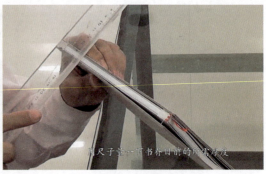

图 5-21　中径纸板裁切

步骤 3：将做封面封底的里层灰纸板和做书脊的中径纸板，分别放置在软质封面纸背面的位置进行定位，四边都各留足够的长度来包灰纸板，建议各留 2 厘米，在封面、书脊和封底之间的位置各留 4 毫米的中缝，如图 5-22 所示。

步骤 4：根据封面纸上标记的定位点，用夹子将封面和这个灰板纸固定在一起后再翻过来，如图 5-23 所示。

步骤 5：将背面透明薄膜分离出来，要注意在撕开薄膜的时候，不宜撕开得过多，留出 1~2 厘米的位置，将其一端先固定起来，如图 5-24 所示。

步骤 6：用一块抹布将黏合部位压平，一边用左手拖动下面的薄膜，一边用右手平压过去，切记不要速度过快，以免产生气泡，如图 5-25 所示。

步骤 7：一面黏好之后将其翻过来，用同样的方法将另一页灰板纸黏合到软质封面纸上去，如图 5-26 所示。

图 5-22 灰纸板定位

图 5-23 灰纸板粘贴

图 5-24 封面黏合

图 5-25 封底黏合

步骤 8：在封面、封底和书脊位置的纸板固定好之后，用剪刀将 4 个角剪掉，如图 5-27 所示。

步骤 9：将 4 个边用力黏合到纸板上面，受力必须均匀，如图 5-28 所示。

步骤 10：在操作平台上用覆膜机再平压一下，以保证灰纸板与封面纸的牢固度，如图 5-29 所示。

图 5-26 中径纸板黏合

图 5-27 封面纸剪角

图 5-28　封面纸包边　　　　　　　图 5-29　覆膜机加固

技能训练表

完成以上步骤后，确定精装画册书壳加工制作任务完成，"精装画册书壳加工制作"技能训练表见表 5-1。

表 5-1　"精装画册书壳加工制作"技能训练表

学生姓名		学　号		所属班级	
课程名称			实训地点		
实训项目名称	精装画册书壳加工制作		实训时间		
实训目的： 掌握精装画册书壳加工制作方法和技巧。					
实训要求： 1. 根据本组主题会展精装画册开本尺寸，计算出精装书壳纸板的尺寸。 2. 利用裁切机针对做封面封底的里层纸板和做书脊的中径纸板进行裁切。 3. 将软质封面与纸板进行黏合。					
实训截图过程：					

续表

实训体会与总结：				
成绩评定		指导老师 签名		

 经验分享

在教学的过程中，将理论知识融会到实践过程中，将任务分解为尺寸测量、纸板裁切、书壳黏合三个步骤，采用"循序渐进"教学的模式，取得了较好效果。本节课的创新与特色体现在如下方面。

1. 教学设计有创新

（1）微课在本节课项目实践中的应用，改变了传统课程教学模式，提高了教学效率。

（2）教学中转换教师为知识的引导者，转换学生为项目的参与者、探究者，激发了学生的学习兴趣。

（3）微课的应用具有针对性地解惑、启惑的作用，可以调动学生学习的主动性。

2. 数字资源应用有特色

（1）便于课前预习：学生可在课前初步了解课程重点难点。

（2）便于知识掌握：与学生个体差异无缝对接，提高教学效率。

（3）便于知识巩固：不受时空限制，可随时随地进行知识巩固。

（4）便于能力拓展：学生在课外相关知识拓展过程中可做参考。

 即测即练

会展视觉设计

[1] 张礼全. 展陈设计实践系列丛书 [M]. 沈阳：辽宁美术出版社，2014.
[2] 罗润来，朱砚. 会展传媒设计 [M]. 南京：南京大学出版社，2010.
[3] 朱国勤，戴云亭. 会展视觉系统设计 [M]. 北京：化学工业出版社，2009.

教材图片素材来源

后 记

在本书的写作过程中，我们遇到了许多挑战和困难，但我们也从中获得了许多启示和收获。首先，我们要感谢那些支持和帮助我们的专家学者与同行，没有他们的支持和帮助，这本书不可能完成。其次，我们要感谢那些为本书提出宝贵意见和建议的读者，这些意见和建议对我们来说非常宝贵，有助于我们不断改进和完善本书。

本书旨在为从事会展视觉设计工作的专业人士提供一本全面而系统的教材，内容涵盖了会展视觉设计的基本知识和技巧，以及解决工作实践中所面临各种会展平面视觉设计问题的方法。本书注重理论与实践相结合，以项目任务为引领，着重培养读者的创新意识、会展平面编排设计与制作能力，帮助读者达到相关职业岗位的基本要求。

在本书的写作过程中，我们不断调整和完善内容，以确保内容的全面性和权威性。我们还采用了多种教学方法，包括案例分析、实践操作和课堂互动等，以帮助读者更好地掌握和应用知识。

我们在教材的撰写过程中，受益于众多专家学者和网络资源的支持和帮助。在此，我们要特别感谢以下平台和机构：ZCOOL 站酷、东道等网站为本教材提供了重要参考和灵感；微知库平台为本教材提供了重要数字资源；浙江新纪元展览有限公司、浙江时代国际展览服务有限公司为本教材提供了重要案例素材；清华大学出版社审稿人员和编辑为本教材的改进和完善提供了重要的支持与帮助。

我们希望本书能够对从事会展视觉设计工作的专业人士提供有价值的参考和帮助，并对行业的发展作出一定的贡献。最后，我们再次感谢所有支持和帮助我们的人，也期待读者的反馈和建议，让我们一起推动会展教育事业的发展。

教师服务

感谢您选用清华大学出版社的教材！为了更好地服务教学，我们为授课教师提供本书的教学辅助资源，以及本学科重点教材信息。请您扫码获取。

➢ 教辅获取

本书教辅资源，授课教师扫码获取

 清华大学出版社

E-mail: tupfuwu@163.com
电话：010-83470332 / 83470142
地址：北京市海淀区双清路学研大厦 B 座 509

网址：https://www.tup.com.cn/
传真：8610-83470107
邮编：100084